騎樓

THE TEN MAJOR NAME CARDS OF
LINGNAN CULTURE

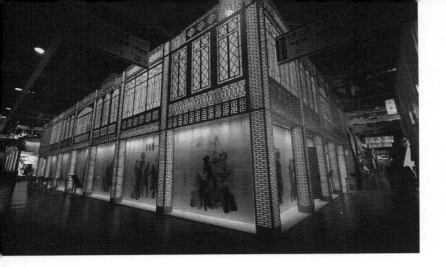

目錄
CONTENTS

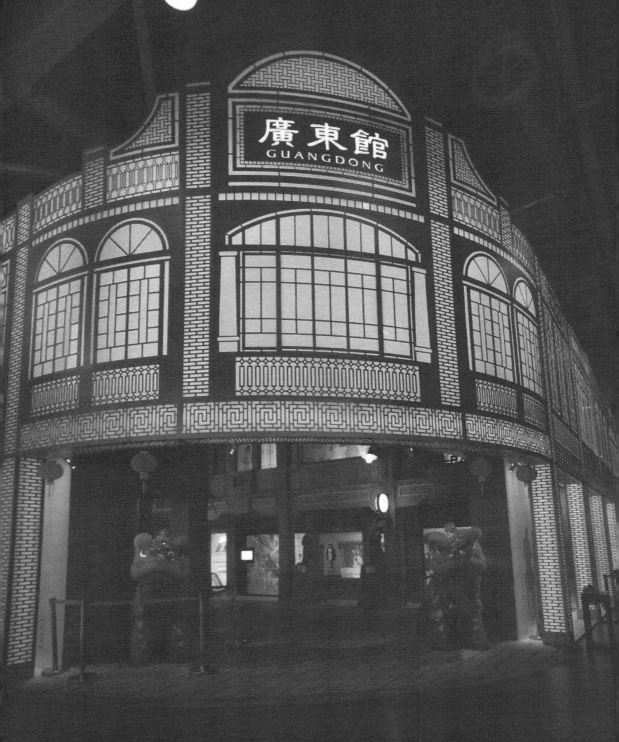

The Arcade Buildings resemble a scroll of ink-and-wash cultural painting with endless corridors taking you to numerous sights along the way. In your memory of city visits, their natural attraction may never fade.

城市的韻律

騎樓，就像一軸水墨風情畫。走不盡的長廊，看不盡的風景。在城市的集體記憶中，自成一段天然的風韻，永不褪色。

二〇一〇年四月三十日，上海世博會正式開幕了。以「金色騎樓、綠色生活」為展示主題的廣東館，正式向世界展示她的芳容。

廣東館用散發著嶺南風情的「騎樓」為主要原型，在製作工藝上，吸取傳統潮汕剪紙藝術的表現手法，用金屬薄片鏤空，將騎樓外觀抽象成精緻華麗的圖案。縷縷光線從金屬外殼的縫隙散射出來，如夢如幻，晶瑩剔透，顯出一種非常迷人的金色剪紙效果。在騎樓的走廊內，用光柵圖像手法處理的廣東生活場景剪影，使參觀者就像搭

上海「世博會」
上的廣東館

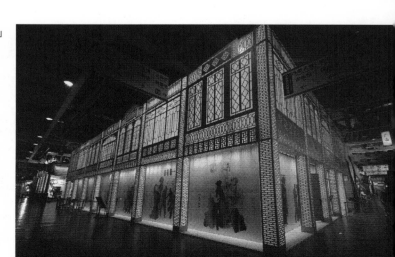

乘著一輛時空列車，穿梭在嶺南美麗的大地上。

廣東館分為「綠色生活」、「綠色城市」和「綠色神話」三大展區。其中「綠色生活」區，就是以騎樓街市為原型，進行等比例複製，人們步行於其間，就和行走在原汁原味的嶺南騎樓街市裡一樣，感受到縷縷南風，撲面而來。

二〇一〇年第十六屆亞洲運動會在廣州舉行前夕，新浪廣東的網站上，舉辦了「迎亞運十大特色街」的評選，在候選名單中，有歷史底蘊深厚的上下九、長壽路、耀華大街、橫沙書香街、安寧西街、車陂古村、大嶺村、花都塱頭村等，涵蓋面非常之廣，但讓人意想不到的是，得票率高居榜首的，竟然是廣州人很熟悉的南華西街和廣州人很不熟悉的白雲區江高鎮騎樓街。

可見，在廣東人的心目中，騎樓的情結，是多麼的深長。

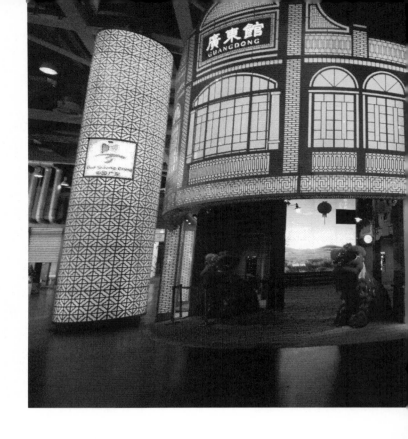

在老一輩廣州人的記憶之中,每當夜幕四垂,星
斗張明之際,城市總是伴隨著騎樓下清脆的木屐
聲,漸漸消失於深曲的巷中,結束了一天的繁
囂。而第二天東方微明,曉霧漸散時,又往往是
騎樓下的木屐聲,一聲一聲,喚醒了沉睡的城
市。

騎樓,英文叫building overhang,在二十世紀二三
十年代以後,成為嶺南地區最常見的城市民居形
式之一,廣泛分布於廣州、佛山、汕頭、潮州、
中山、東莞、江門等大中城市。建築物一樓臨街

部分建成行人走廊，可以遮陽擋雨，走廊上方為
二樓的樓層，猶如二樓「騎」在行人走廊之上，
故稱為「騎樓」。

對於路人來說，騎樓就像一軸長長的水墨風情
畫。走不盡的長廊，看不盡的風景。人們在騎樓
底擺張小桌子，搖著葵扇，悠閒地品茗聊天；孩
子們在騎樓下專心做功課，不管外面風吹雨打；
小男孩坐在一隻大木盆裡沖涼，一雙小手不停地
往人行道上舀水；小女孩在跳橡皮筋；賣糖果煙
酒的小店開在騎樓下，店主與顧客都是左鄰右里

的街坊，大家互相認識，對各自的家庭生活、需求習慣都很瞭解，顧客幾乎不用開口，店家也知道他想買什麼，找贖之間，聊幾句家常，倍覺親切；賣「飛機欖」的小販挎著裝滿甘草欖的玻璃箱，晃晃悠悠地走過，高亢的嗩吶聲破空而起；住樓上的人從窗口探頭出來，叫住了小販，把錢扔下來，一包包「有辣有唔辣」的飛機欖，便從小販手中準確地飛進二樓的窗口；黃昏時分，一家老少圍坐在騎樓底吃飯；有人在生煤爐，有人在逗相思鳥，有人躺在竹椅上看晚報……家庭生活的許多溫馨片段，都在騎樓下一一展現，如此鮮活。

對曾經在騎樓街生活過的人來說，這是一幅讓人流連忘返、回味無窮的熟悉畫面。哪怕後來他們遷居到天涯海角，再也回不到童年的騎樓，但到老到死，也不會忘懷。沒住過騎樓的人也許會問，家家戶戶門外那一片騎樓底的空間，究竟是公共的，還是私人的？為什麼任何人都可以自由

經過，但這家人也可以在這裡從事某些家庭活
動？住慣騎樓的居民也許不知如何回答，只好笑
而不答，因為他們就是在這樣的氛圍中長大的，
在他們看來，這一切都是那麼自然、和諧，合乎
情理。而這正是騎樓文化最讓人感覺溫暖的地
方。

騎樓，在城市的集體記憶中，自成一段天然的風
韻，一道永不褪色的風景線。

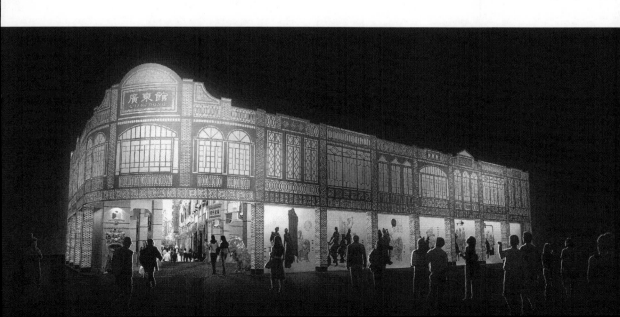

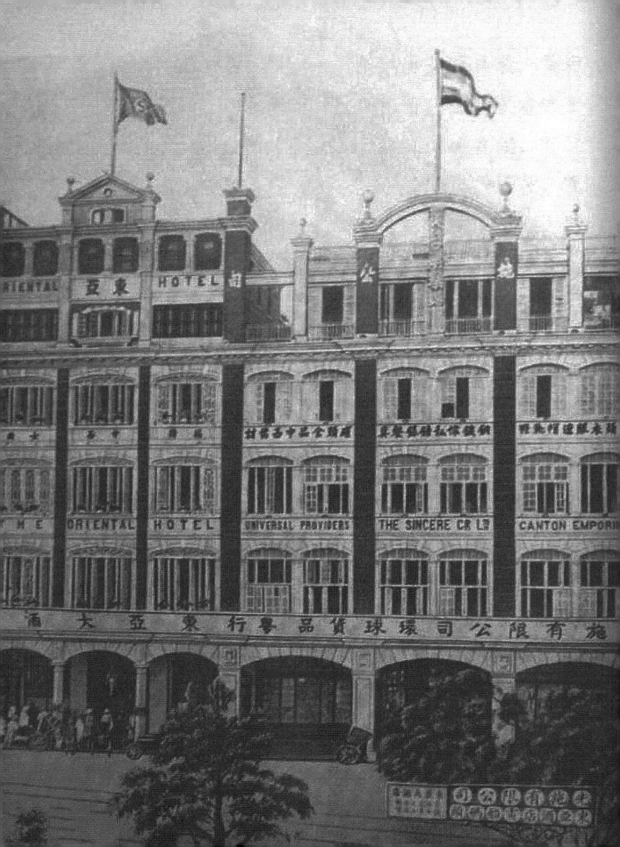

The significance of the Arcade Buildings in Lingnan region lies in their own life orbit within the region: the origin, the growth, and the locality.

追尋第一座
騎樓

嶺南騎樓的重要意義在於，
它有著自己獨特的生命軌
跡，源於嶺南，興於嶺南，
是地地道道的嶺南土產。

關於騎樓的起源，流傳著許多不同的說法。有人認為，騎樓源自古羅馬時期的券廊建築；有人則認為，騎樓最早見於古希臘的敞廊式建築，當時希臘人在長長的柱廊中進行各種商業活動。但也有人說，騎樓的雛形源自我們中國，可以追溯到距今三千八百年前的偃師二里頭遺址，那時就有圍廊環繞的房子，騎樓正是從這種房屋的前廊發展起來的。

還有人推測，騎樓最早源於印度的貝尼亞庫普爾地區（Beniapukur），是英國人最先建造的，因為來自歐洲的殖民者無法忍受印度終年高溫、雨季漫長的熱帶季風氣候，在房子前方加建一個外廊，用來遮擋陽光與風雨，當地人稱它為「Veranda」，而英國人則稱它為「廊房」。後來隨著殖民勢力的擴張，「廊房」這種建築樣式，經由南亞、東南亞、東北亞，傳至廣州的十三行，成為廣州人爭相模仿的建築樣式，今天在廣州還可以看到這類「廊房」，最為典型的就是海

珠區的大元帥府（原士敏土廠南、北樓），券拱
與廊柱均具有鮮明的殖民地建築風格。

眾說紛紜，莫衷一是，似乎都有依據，卻又不能
讓人完全信服。因為，雖然在建築形式上，它們
或多或少都有相似之處，但無論是古羅馬、古希
臘、中國的偃師二里頭，還是東南亞的英國殖民
地，與廣東的騎樓建築之間，都畫不出一條有證
據支持的線性傳播路線圖。說騎
樓是從南亞傳到東南亞，再傳到
東北亞，證據在哪裡？是什麼時
候、什麼人把它們帶來的？最早
落戶在廣東哪個地方？在二里頭
的迴廊房子、印度的廊房與廣東
騎樓的中間，有什麼過渡形式？
似乎沒有人說得清楚。

在現存清代繪製的十三行圖畫
中，也沒有發現騎樓建築。不

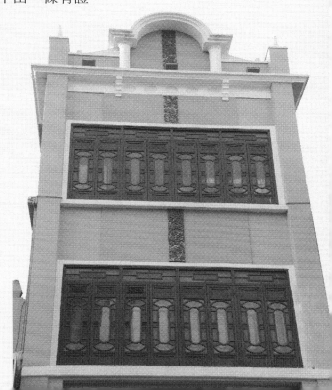

過，在一幅「十三行同文街街景」的圖畫中，倒可以清晰看到沿街商鋪的二樓，確實是向外懸挑的，但下面並非公共通道，而是商鋪店面的一部分，用木柵欄圍起來，無論驕陽當空，還是颶風下雨，顧客都可以悠閒地坐在櫃檯前，慢慢挑選自己心儀的商品。這種充滿人性化的設計，讓我們隱約感覺到有騎樓的影子。

然而，這仍然是猜測多於實證，難作最後的定論。

幾度斜陽，幾度殘月，時間一年年地過去了，距

離那個騎樓的黃金時代，已愈來愈遠。有些謎，
注定是沒有最終答案的。

騎樓這種建築形式，也許不是由某地某人發明出
來的，在古羅馬、古希臘、印度、東南亞地區和
我國中原地區找到類似騎樓的遺跡，並不意味著
嶺南的騎樓就是源自它們。騎樓建築在新加坡、
馬來西亞等地曾經盛行一時，很多人就說是華僑
把這種建築樣式帶回國內的，但又焉知它們不是
下南洋的廣東人帶出國去的呢？事實上，當年上
海、天津、漳州、廈門等城市的騎樓建築，大多
都是廣東人在當地興建的。

嶺南騎樓的重要意義在於，它有著自己的獨特的
生命軌跡，源於嶺南，興於嶺南，是地地道道的
嶺南土產。

儘管廣東出現成片騎樓建築的歷史不足百年，然
而，百年剎那看又轉，騎樓的身世，已經勾起人
們極大的興趣與無窮的想像。

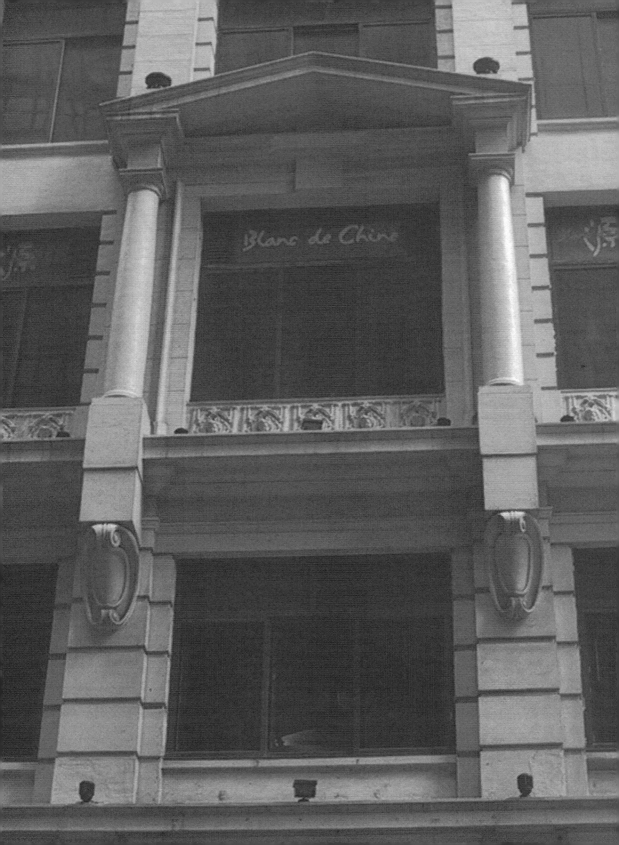

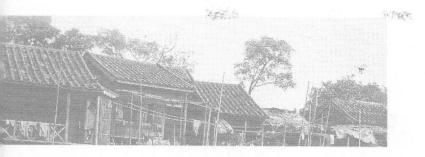

You may dare to infer the gradual evolution process from the stilted architecture 2,000 years ago to present Arcade Buildings over time.

從干欄建築
說起

也許，可以大膽地推測，兩千多年前的干欄建築，並沒有被流逝如水的時間所淘汰，而是慢慢演變成今天的騎樓。

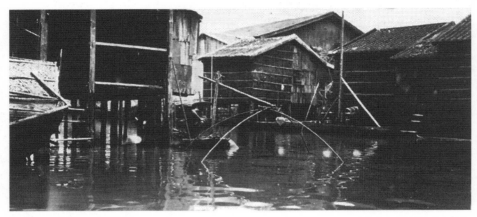

舊時廣州荔枝灣的
吊腳樓

兩千多年前，在嶺南生活著一群被中原稱為「百越」的土著民族。顧名思義，百越族是由許多小部族組成的，分布在浙江、福建、江西、湖南南部及兩廣地區，各自獨立，互不相屬。由於各地的地理氣候不同，形成了不同的生活習俗。許多富有地方色彩的事物，諸如廣東人喝涼茶、穿木屐、睡瓷枕、住騎樓等等，推敲起來，無不與水土有關。

先秦時代，嶺南越人所居住的房子以干欄建築為主。晉朝張華所編的《博物誌》說：「南越巢居……避寒暑也。」這種房子搭建在木樁之上，

上層住人，下層架空，作為圈欄，豢養牲畜或放
置雜物。這是地理環境使然，廣州有一句俗話：
「夏季東風惡過鬼，一斗東風三斗水。」由於南
方地勢卑濕，瘴氣凝聚，毒蟲蛇蠍猛獸又多，人
容易受其侵害，影響身體健康和安全，所以不得
不築「巢」而居，以防蟲獸和潮濕。

一九五五年，在廣州海珠區大元崗出土了一件西
漢時期的干欄式陶屋。屋子分上下兩層，上為人

吊腳樓

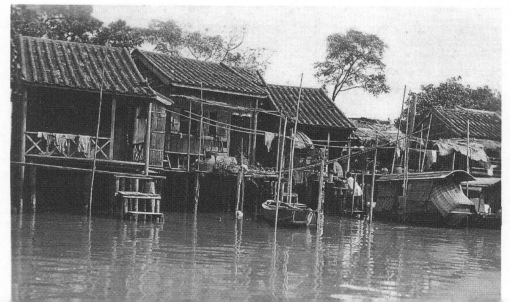

居，下養牲畜，二樓的門開在面牆正中，有樓梯
供人上下。一九五三年在廣州先烈路龍生崗出土
的東漢干欄式陶屋，與西漢陶屋大致相仿，也是
二樓住人，一樓架空。其後在先烈路龍生崗、東
山也相繼發現了東漢時期的陶倉和陶囷，其造型
與騎樓幾乎同出一轍，房子由四根圓柱支撐著，
下面架空，以利通風防潮。這種形式與功能完美
結合的干欄建築，在當時的嶺南地區普遍存在。

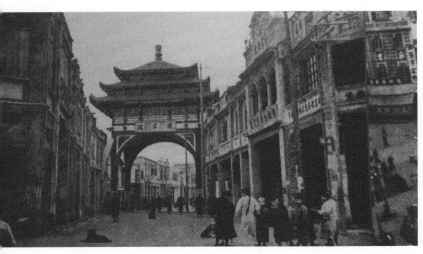

韶關風采樓

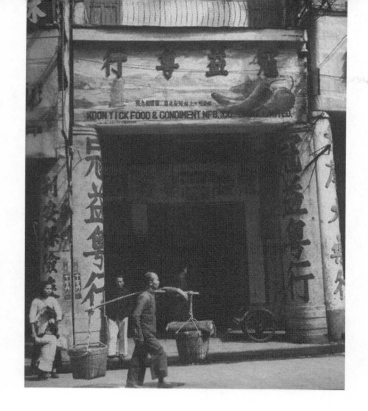

如今在湘西、鄂西、貴州等苗族、壯族、布依
族、侗族、水族、土家族地區，依然可以看到吊
腳樓的身影，依山臨水而建，在暖翠晴嵐之間，
見證著悠悠逝去的時光。這也是干欄建築的一
種。從宋代開始，江南的城市就有「簷廊式」的
商業街道出現，在炎熱多雨的地區，簷廊成了一
種盛行不衰的樣式。寶島台灣早在一九〇〇年的
文獻中，就有關「亭仔腳」建築的文字記載。
「亭仔腳」是閩南語，就是早期的騎樓。干欄—
簷廊—吊腳樓—亭仔腳—騎樓，在它們之間，是
否存在著某種承嬗離合的關係？

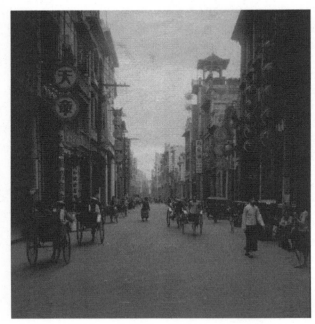

廣州早期的
騎樓街

也許，可以大膽地推測，兩千多年前的干欄建築，並沒有被流逝如水的時間所淘汰，悄然湮滅，而是一代一代傳下來，在南方不同的地區，依著不同的自然條件和生活需要，演變出不同的形態。如果我們真的要追尋騎樓的血緣譜系，干欄建築無論在立意上，還是在形式上，均與騎樓一脈相承，作為經典的嶺南建築樣式，二者之間，倒有著許多相同的文化基因。

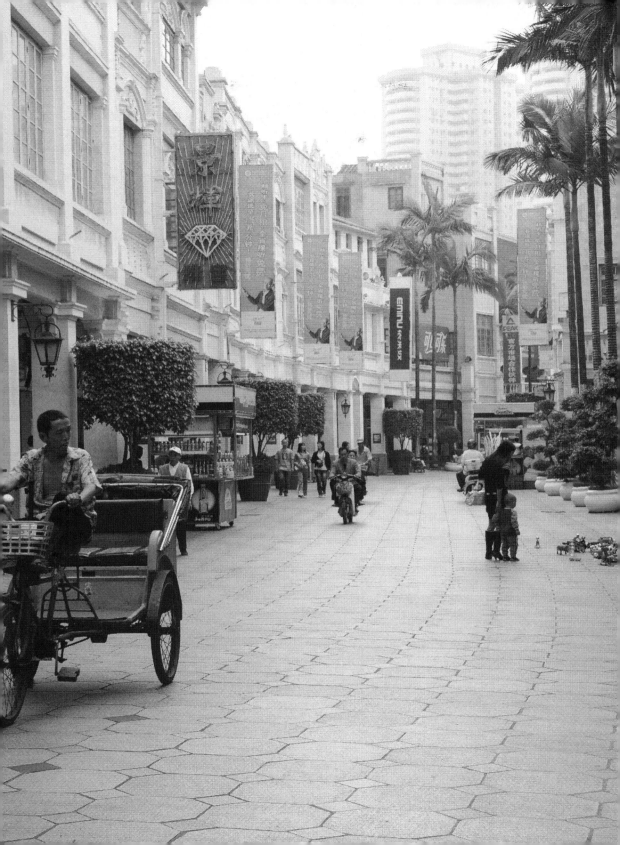

One of China's cities with the best developed modern Arcade Buildings, Guangzhou boasts numerous Arcade Buildings, which are richly colorful, distinctively furnished and practically used for shelter from rain and optimum space.

廣州最早的
騎樓街

廣州是中國近代騎樓建築最
發達的城市之一，倒不僅是
為了斗富炫奇，而是因為它
們實用，既可遮陽擋雨，又
可充分利用空間。

直到清末，廣州內城還沒有一條比較平坦順暢的馬路。一八八四年至一八八九年間，主張「中學為體，西學為用」的張之洞，擔任兩廣總督。他接受了建業堂等商戶的建議，下令拆掉南城牆，修築長堤馬路。對新馬路的建設，張之洞提出了一個「鋪廊」的概念，即在臨街修築兩米寬、可以遮陽擋雨的行棧長廊，以利商民交易。這是廣州近代騎樓的最初藍圖。可惜，張之洞擔任兩廣總督時間甚短，他離任後，長堤馬路也成了一個

一九四〇年代
廣州的騎樓街

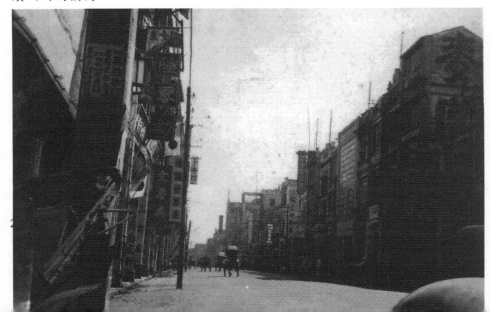

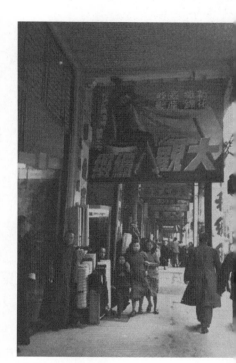

騎樓下的商鋪

爛尾工程。僅成堤壩，斷續難行，而「鋪廊」計劃，也因人亡政息，不得不束之高閣，令人扼腕。

張之洞的「鋪廊」靈感，究竟從何而來，今天已難以考證了。一八八〇年代的廣州與一九〇〇年代的台灣，均未出現華僑歸國的熱潮，也未見有大量僑匯的湧入，而近代騎樓的雛形，已隱然可見，這對所謂騎樓是英國殖民地首創，由華僑引入國內的說法，亦是一種質疑。

一九一一年辛亥革命以後，廣州成立軍政府，旋

即頒佈《廣東省城警察廳現行取締建築章程及施行細則》（「取締」一詞，源自日文，意為「管理」），其中有云：「凡堤岸及各馬路建造屋鋪，均應在自置私地內，留寬八尺建造有腳騎樓，以利交通之用。」這是「騎樓」一詞，首次見諸官方文獻，標誌著以政府為主導、以法製為規範的城市改造運動由此展開。這是中國步入現代法治國家的一個示範性事件。

當時號稱華南最繁華商業城市的廣州，城裡的街巷狹窄而混亂，由於治安惡劣，所有內街的街口都築起街閘，入夜關閘，行人斷絕。民國新政府

為了塑造一個現代文明都市的形象，要求廣州市民拆掉街閘，市民最初的反應是激烈反對，但最後還是接受了這一改變。此舉看似無關宏旨，卻有著深遠的用意，它為大規模的市政建設，掃平了現實上與心理上的路障。

然而，更大的路障依然橫亙在人們面前，那就是古人花了一兩千年修築起來的城牆。以前構築城牆，是為了防禦外敵，在弓箭時代，倚為金湯，但現代的外敵，火炮射程，即使隔著城牆，也能把城內夷為平地。城池的作用，已經微乎其微。

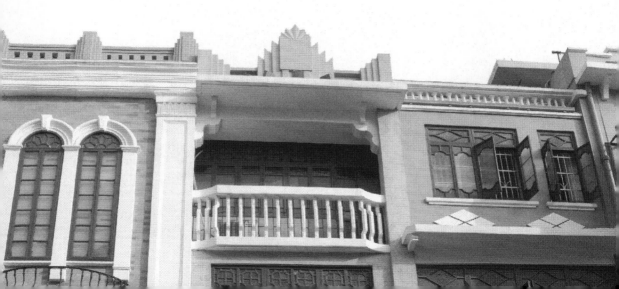

何況，廣州的城牆，年久失修，復經鴉片戰爭的
炮火摧殘，早已多處倒塌，只剩下城基，對城市
的發展，造成了極大的妨礙。

一九一八年十月，廣州市政公所成立，在育賢坊
禺山關帝廟辦公。政府從軍隊中抽調大批官兵，
組成工兵隊，扛著鋤頭、鐵錘、鐵釬，開赴拆城
牆、築馬路的工地。政府對未來的城市馬路和建
築做了全面規劃，頒佈《臨時取締建築章程》和
《建築騎樓簡章》。

為了充分運用城市空間，應付廣州夏季酷熱多雨
的天氣，當時在新築馬路的兩旁，大都建起了兩
三層高的騎樓式樓房。這種騎樓與傳統的干欄建
築，已有了明顯的分別，它們多屬磚木混合結
構，樓下既可住人，也可做商鋪，商住混合；在
建築風格上，也引入了大量的西方建築元素，顯
得更加典雅、美觀。政府對騎樓的樓層高度、人
行走廊的寬度等，都作了詳細的規定，甚至成立
了「建築審美委員會」，專門對涉及市容美感的
建築物設計方案進行審定。

撇開騎樓源自哪裡的爭論，有一點是無可爭議
的：廣州是中國近代騎樓建築最發達的城市之
一，也是最早制定騎樓建築政策和法規的城市。

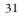

民國初年的時局，風雨飄搖，但市政建設還是斷斷續續地進行著。當滿城工地的滾滾灰土，終於塵埃落定之時，市民們驚喜地發現，斗折蛇行的街巷，變成了一條條寬闊平坦的馬路；低矮簡陋、雜亂無章的民房變成了一幢幢精美整齊的騎樓，沿著馬路兩側，排列成行，讓人眼前一亮。

當年有一首童謠在坊間傳唱：「一德路，二沙頭，三元裡，四牌樓，五仙觀，六榕路，七株榕，八旗二馬路，九曲巷，十甫路。」以數字排列廣州的地名，一德路占了「一」字的便宜，排在「天字第一號」。而在廣州騎樓街的歷史上，一德路也是「第一號」的，因為它出現最早，資格最老。

一德路原是明、清外城的南城牆，一九二〇年拆城築路。以前聖心大教堂（俗稱石室）一帶叫賣麻街，早在鴉片戰爭之前，已是十行九鋪、民物殷阜的街市了。廣州人習慣把商品集散地稱作

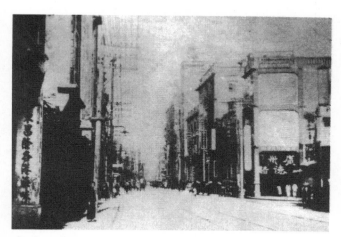

廣州一德路

「欄口」，俗稱「九八行」。由於廣州的貨運主要靠水路，欄口也大多設在珠江邊。最大的果欄、菜欄、鹹魚欄集中在一德路南側，廣州人一說「去三欄」，就知道是去一德路。後來海味、乾果食雜的批發市場，也都集中在一德路。

一德路變身為騎樓街後，「暑行不汗身，雨行不濡屐」，自然生意興隆，財源滾滾了。一些以欄商為主要顧客的茶樓，也應運而生。每天凌晨，碼頭上燈火明滅，人影幢幢，到處都在裝貨、卸貨，騎樓下堆滿了大大小小的籮筐，貨如山積；嘈雜的點數聲，百口喧呼，此呼彼應。交易過

程，熱鬧緊湊。等到天亮了，欄口生意也結束了，商人們、賣手們便相約到一德路的源源樓、滄海樓、一德樓，開個茶位，茶靚水滾，一盅兩件，摸摸焗盅蓋，斟斟生意經。

要說服廣州人接受一件新事物，似乎不是要他們相信這事物如何古老，而是要他們相信這事物如何新奇。對於廣州人來說，騎樓雖然是一種嶄新的建築形式，但似乎與他們的生活習慣和情調，十分契合，因此馬上得到人們的認同與喜愛。

人們接受騎樓的初衷，倒不僅因為它們美觀，更不是為了斗富炫奇，而是因為它們實用，既可遮陽擋雨，又可充分利用空間。拓寬馬路令他們損失了一些地方，於是地面的損失空中補回來。在廣州坊間，曾經流行過這麼一句順口溜：「騎樓騎你頭，翻風落雨永無憂。」廣州人考慮問題的出發點，往往就是這麼現實。

大規模的城市改造，一直持續到抗日戰爭爆發前夕，隨著一德路、永漢路（今北京路）、大德路、大南路、文明路、泰康路、太平南（今人民南）、惠愛路（今中山四路）以及長堤等馬路的開闢，廣州建起的騎樓，加起來長達四十公里，遍佈廣州老城區，成為民居的主流樣式之一，以致於人們一提起廣州，腦海裡立即就浮現出長長的騎樓街影像。這就是一個地區的象徵符號，一種文化的烙印了。因此，人們把廣州稱為「中國近代騎樓街的發祥地」，絕對是實至名歸的。

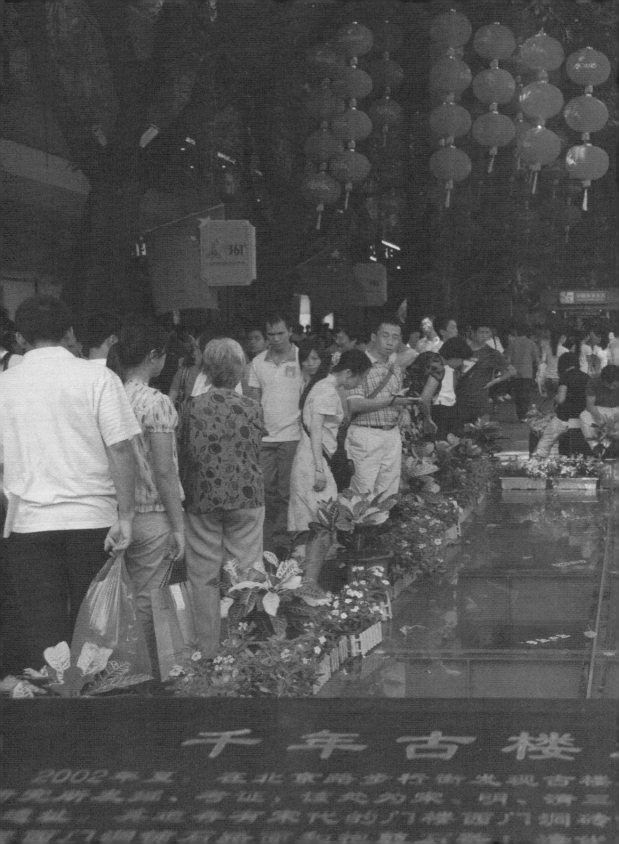

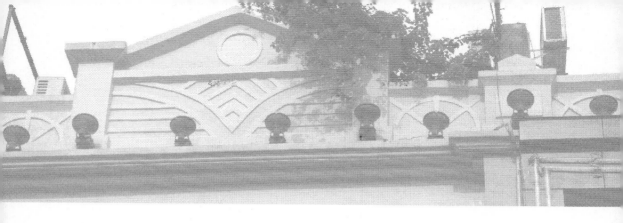

From the Arcade Buildings along Beijing Road in the city, we can see the ingenuity of the designers in the past, with an attraction beyond description in words for their stately appearance, orderly layout, nobleness, and luxury.

北京路，那一樓的風情

在北京路的騎樓，我們可以看出當年的設計者的匠心，它們端莊、井然、高貴、華美，有一種難以言傳的浮雕美。

北京路，原名永漢路，是廣州這座千年商都一個最重要的地標，也曾經是一條大名鼎鼎的騎樓街。

北京路在清代分成幾段，中山五路至西湖路一段叫雙門大街，因西湖路口聳立著著名的拱北樓；從拱北樓至大南路一段叫雄鎮直街，大南路得名於這裡原是內城的大南門；門外是南門直街，連接泰康路口的永清門；永清門外至珠江邊叫永清大街。一九一八年拆城築路，這幾條街拓寬為大馬路，統稱為永漢路。

北京路騎樓街，其實涵蓋了附近的中山四路、中山五路、德政路、文明路、泰康路、萬福路、大南路，堪稱當時廣州最大片的騎樓街區。在當年的城市改造中，馬路是由政府招標開闢的，騎樓則大部分是私人投資的私宅。因此，騎樓街不是一夜之間形成的，而是一幢一幢騎樓蓋起來後，慢慢才連成一片。

私人住宅對建築風格沒有統一規劃，因此百花齊
放，設計者各展所長，有仿哥特式的，有南洋式
的，有復古主義的，有現代主義的；裝飾風格有
巴洛克的，也有洛可可的，幾乎西方建築中數得
出來的元素，在廣州騎樓都可以找到，委實令人
目不暇給。然而，儘管風格各異，但從結構上
看，萬變不離其宗，一座騎樓建築，總是由樓
頂、樓身、樓底三部分組成，也就是人們常說的
騎樓「三段式」。

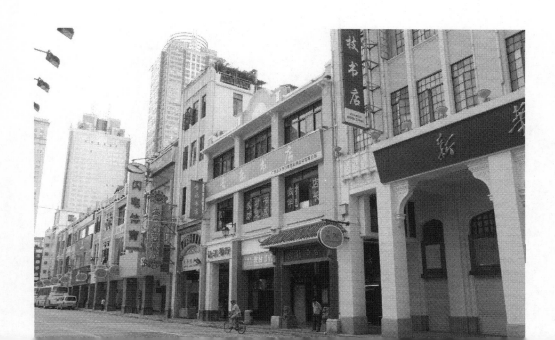

騎樓的主要功用，體現在它的底部，但我們的視線焦點，卻往往首先集中在它的頂部。正如俗話所說，「人靠衣妝馬靠鞍」，騎樓的頂部與樓身，就是它的衣裳。

屋頂通常有坡形瓦面的，也有平頂天台的，還有些加建一座中式小亭、尖塔之類的裝飾性附件。山花的造型多姿多彩，大多直接採用具有古羅馬

仿哥特式騎樓

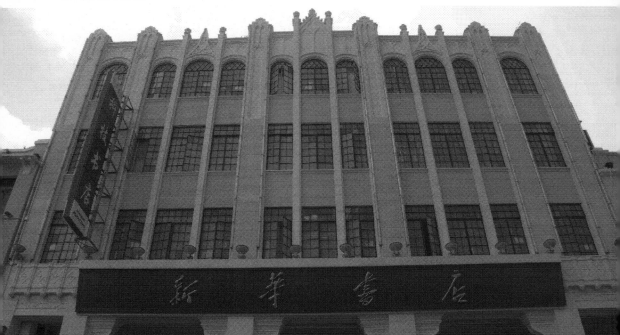

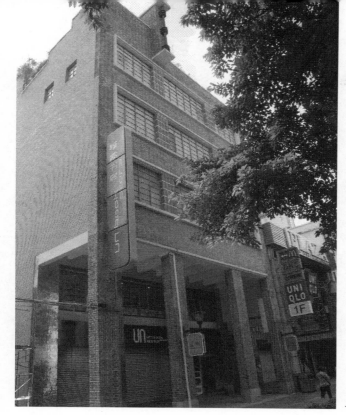

立體式風格的騎樓

特色的裝飾符號，如羅馬柱、捲曲花紋等，也融
入了中國傳統建築的諸多元素。山花和女兒牆以
三角形和圓形最常見，並採用巴洛克式的處理手
法，中間聳起，然後以優美的波形向兩邊降低。
山花挑簷也有中國傳統建築飄簷的味道，做成線
條和諧的拱形頂。

山花、樓身多是中式清水磚材料，外立面飾以各
種繁複而充滿動感的浮雕，有卷草圖案，有瓜果
圖案，有傳統吉祥圖案，也有抽象幾何圖案。雖
然在時間的消磨砥礪之下，很多浮雕已斑駁脫

41

北京路騎樓

落，模糊不清，但昔日豪華精美的影子，仍然依稀可辨，讓人凝眸屏息，足不能移。樓身的外牆裝飾，亦各有千秋，或做成中國傳統牌坊形狀的，或挑出拱形雨篷，或飄出一個小陽台。偶見青翠欲滴的植物，透過鑄鐵雕花欄杆或寶瓶柱欄杆，向馬路舒展著　綠的枝葉，整座騎樓頓時顯得生機無限。

最令人難忘的還是一扇扇臨街的窗口。僅窗框的外形，就有長方形、圓拱形、尖拱形等多種形狀，還有些上有窗簷，下有大型的窗檯，做成假陽台形狀。百葉窗關得嚴嚴實實，讓人無從猜測裡面住著怎樣的人家，是一位漂泊一生、最後葉

落歸根的老華僑？還是一位在雙門底賣文房四寶
的老夫子？還是一位在高第街做西裝的裁縫？路
上的行人固然無從猜測，其實也無心去猜，因為
走過了這座騎樓，前面還有無數座騎樓，一眼望
去，綿綿無盡，每座騎樓裡都有自己的故事，你
猜得了多少？

除了百葉窗，雕花玻璃的使用也很普遍，西關大
屋滿洲窗的風格，被引入到騎樓，窗子之間以壁
柱相隔，柱頭位置常飾以中國傳統的如意紋，甚
至出現古典的須彌座，可謂中西合璧，匠心獨
運，線條裝飾十分豐富，層次分明。在中段與頂
部女兒牆之間，常有簷篷相隔，上下的浮雕裝

飾，互相呼應。還有一種窗子，雖然沒有複雜的裝飾，但排滿整個臨街立面，被戲稱為「滿周窗」。如今，騎樓的窗子大部分已改成鋼窗或鋁合金窗了。

但也有一些騎樓的設計，摒棄精雕細琢、繁複華美的外觀，趨向簡潔實用，看得出設計者有意體現另一種審美觀念。北京路聯合書店（原中華書局），一九三四年建成，就是典型的「立體式」現代風格，設計師是範文照。

範文照何許人也？廣東順德人，一九一七年畢業於上海聖約翰大學土木工程系，後又畢業於美國賓夕法尼亞大學，屬於中國第一代受過西方大學正規訓練的建築設計師。他就是旗幟鮮明的「全然推新」者，他有一句很出名的金句：「一座房屋應該從內部做到外部來，切不可從外部做到內部去。」在建築界影響很大。他在一九三〇年代設計的房子，就是秉持「首先科學化而後美化」

的現代主義設計原則。要想知道這種建築理念在
實踐中的效果，去看看北京路新華書店，便一覽
無遺了。

早年活躍於廣州的建築設計師，大多擁有海外學
歷和專業背景。一九二八年十月，廣州市政府成
立城市設計委員會後，眾多海外的華人建築師紛
紛束裝歸國，投身到轟轟烈烈的城市建設中，留
下了許多經典之作。由於他們的存在，使得廣東
的建築藝術，在全國長期保持著崇高的地位，引
領一方的潮流。他們當中有楊錫宗（中山人）、

騎樓頂的「山花」

鄭校之（中山人）、林克明（東莞人）、陳榮枝
（台山人）、範文照（順德人）、黃玉瑜（開平
人）、關以舟（開平人）⋯⋯這些名字，在嶺南
近代建築史上，熠熠生輝，令人肅然起敬。

北京路的騎樓，在近幾十年的城市發展中，已陸
續被拆去了不少，尤其是馬路西側的騎樓，十之
八九都已消失，嚴格地說，已稱不上是「騎樓
街」了，而且其功能也與傳統的騎樓發生了本質

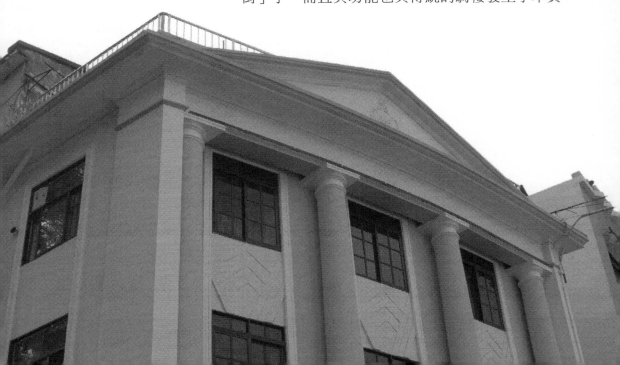

的變化，上宅下店、後宅前店的模式，在寸金尺
土的北京路，已不復存在，騎樓幾乎全部變成商
場或辦公場地。

現在只有中山五路以北、財政廳前面一段的騎樓
群，保持相對完好，馬路兩側對稱，非常難得。
我們可以看出當年的設計者的匠心。它們端莊、
井然、高貴、華美，寵辱不驚，有一種難以言傳
的浮雕美，與財政廳大樓渾然一體，本身就是一
組不可多得的城市雕塑。

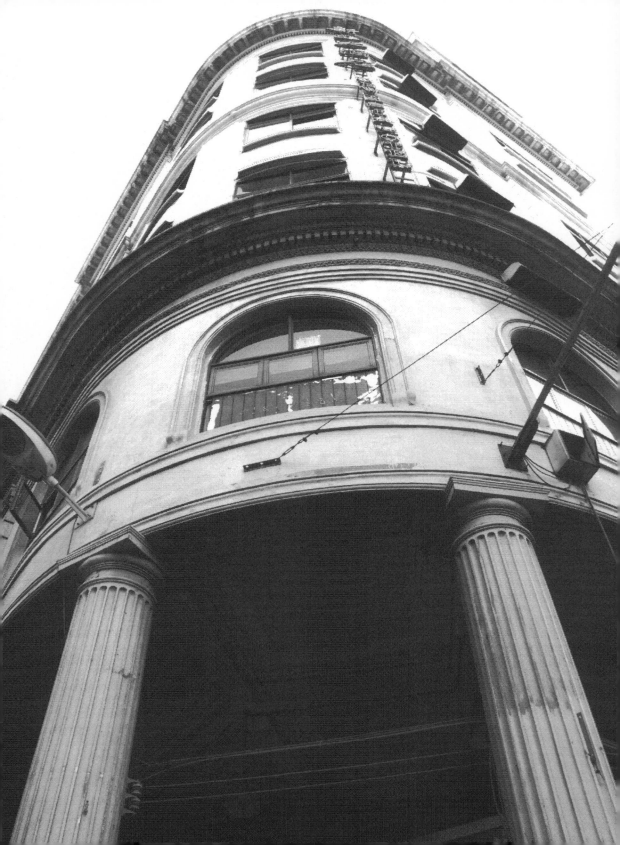

The Xinhua Hotel and New Asia Hotel may be the most luxurious Arcade Buildings complex across the country, with a shocking effect on distant or close views.

繁華與滄桑的印痕
——人民南路

人民南路的新華酒店、新亞酒店，堪稱全中國最豪華的騎樓空間，無論遠觀或近看，視覺上的震撼效果，都是相當強烈的。

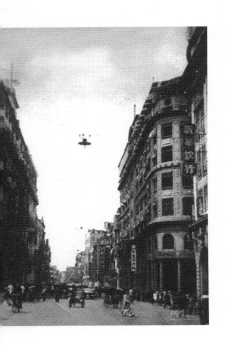

人民南路原來是廣州的西城牆，附近有一條打銅街，店鋪多以打銅為業，後來因為經常發生火災，街坊們一商量，決定改名為太平街。民國以後拆城牆，最先就是從西門開始的，因為西關是商業中心，打通這裡的道路，有利於擴大商業中心的範圍。但西關紳商強烈抵制，他們認為西關是商人的傳統地盤，城牆一旦拆掉，各方勢力必然乘虛而入。但政府拆城築路的決心已下，不容任何人阻撓。後來西城牆被夷平，城基闢為馬路，正式定路名為太平路，也就是現在的人民南路了。

人民南路的騎樓街，實際上包括了長堤、西堤，呈丁字形格局。早期的騎樓，多屬二三層的私人商住樓，但也有部分是屬於公共建築，由一批在歐美名牌大學接受過系統教育和訓練的建築工程師負責規劃與設計，他們把西方大型公共建築的模式引入廣州，開始突破四層、五層，甚至高達

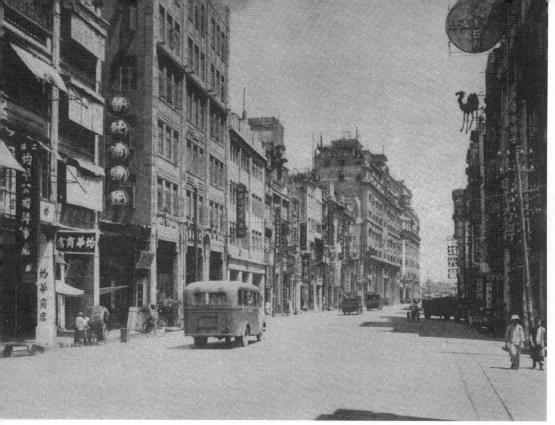

一九四〇年代的人民南路

十層以上。一九二〇年代建成的新華酒店與新亞
酒店，便是建築師楊錫宗的古典主義傑作。

楊錫宗，一九一八年畢業於美國康乃爾大學建築
系，是最早在西方學習建築的中國人之一，也是
最早的海歸建築工程師之一。他獻給廣州的第一
件作品，就是一九一八年年底建成的中央公園，
即今天的人民公園。北京路科技書店（原商務印
書館），也是他的得意之作，強烈的垂直線條和
窗，顯示出鮮明的哥特風格。

楊錫宗受海外華僑嘉南堂和南華公司委託，設計了南華樓（即新亞酒店）、嘉南堂東樓（即新華酒店）和西樓。嘉南堂的主人是基督教親信會的牧師，「嘉南」是取「聖經」中地名「迦南」的意思，那是一塊遼闊無垠的福地。

南華樓最初是設計為寫字樓的，但後來覺得西堤是四方輻輳之地，客商往來頻繁，而高級酒店不多，便把寫字樓改為新亞酒店。在設計上，採用古希臘神廟柱式，正面聳立著六根愛奧尼式巨柱，樓身面料採用巨型的麻石砌體，尺度宏大，氣勢磅礴；底部是高達五米餘、寬近四米的行人通道，完全突破了官方對騎樓尺度的標準要求，

堪稱全中國最豪華的騎樓空間，無論遠觀或近看，視覺上的震撼效果，都是相當強烈的，不愧有「南華第一樓」之稱。

新亞酒店的每一個細部，都值得認真觀摩欣賞，外牆立面那些長長的拱形窗與垂直線條，充滿哥特式裝飾意味，而兩側的發券卻是典型的羅馬風格，愛奧尼式柱子猶如六位體態豐滿健碩的古典美人，尖拱的造型有一種直刺青天的氣勢。如此

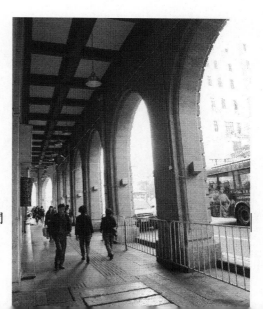

最豪華的騎樓空間

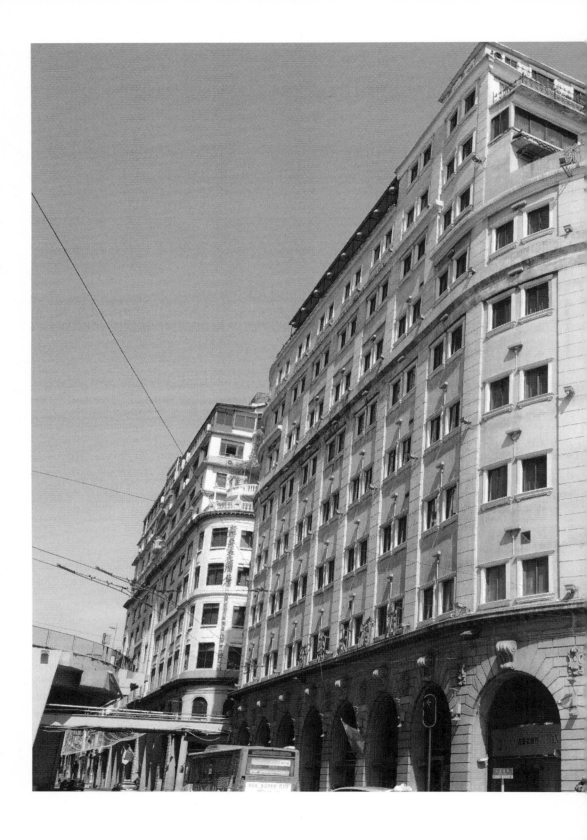

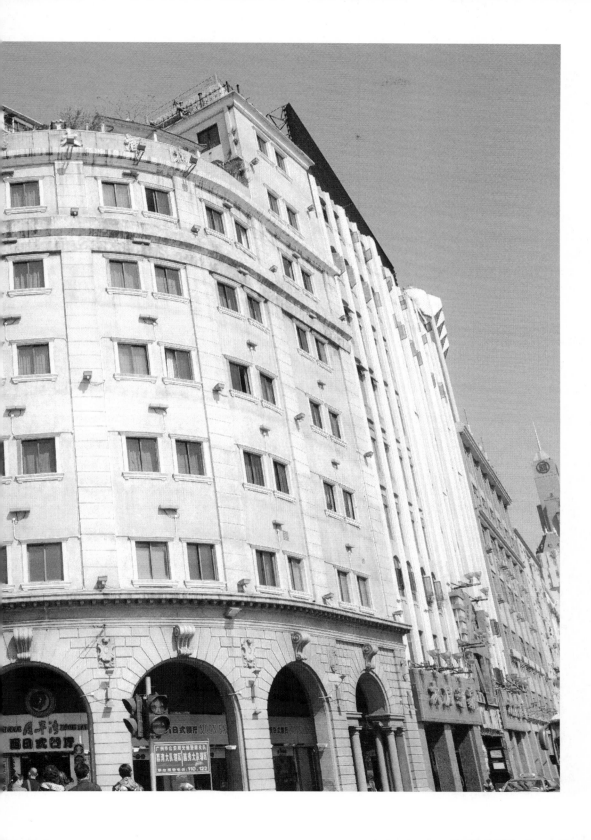

多的歐洲建築元素，竟可以天衣無縫地融合在一
幢騎樓之中，反映了建築設計師對歐洲古典建築
元素的熟練運用，已經到了爐火純青的程度。

新華大酒店位於長堤與人民南路的轉彎處，採用
連續的古羅馬拱券形柱廊跨出行人道上，每個發
券都有漩渦形的龍門石，而南立面的發券更建有
四根塔斯干柱的拱頂墊石，營造了別具一格的浪
漫氣息。在南立面與西立面之間，以弧形的拱券
連接成一個連續的、和諧的整體，並不因大樓的
轉彎而受到破壞。拱壁上的雕花簡潔而美觀，線
角圖案豐富而明快，讓人在欣賞它們時，不能不
驚嘆其復古復得如此精緻和到位，實在是匪夷所
思。

人民南路這三座騎樓建築，把西方古典美學的形式，演繹得淋漓盡致，成為騎樓與高層建築完美結合的典範。既延續了十三夷館的歐美遺風，又開創了騎樓作為公共建築的一種新範本。

時至今日，人民南路的整個空間環境，已發生了很大的變化，無論是商業空間、居住空間，還是交通空間，都與一九二〇年代全然不同。如今的新華大酒店、新亞酒店，在各種新建築的擠迫下，已顯得垂垂老矣，不復當年的氣派，但許多老一輩廣州人說起它們，自豪之情依然溢於言表。

據說，新亞酒店一開張，就向社會公佈約法三章，凡在店內賭博、吸食鴉片煙和其他毒品、宿娼的客人，恕不接待。僅此一條，就已經令它聲名大振，好評如潮了。新亞酒店的「八重天」餐廳很有名。早茶清晨六時開市，五點多電梯口就已經大排長龍，輪候的食客一直排到人行道上，

塔斯干柱

這時騎樓的好處，便充分顯露出來了，無論飄風驟雨，人們依然可以閒庭信步。

對老一輩廣州人來說，泡一壺普洱，叫兩籠點心，消磨一個清早，是十分愜意的享受。他們飲茶都有「腳頭癮」（粵語指習慣性地去光顧一個地方），每家茶樓都有一班自己的忠實擁躉。而像新亞酒店這種新開業的西式酒店，居然可以吸引如此眾多的老街坊來捧場，經營者若不是深得廣州早茶三昧，如何做到？

新亞酒店為客人提供的「貼身式」服務，更是有口皆碑。從早上為客人端洗臉水、穿衣戴帽，到

晚上協助客人洗腳、洗澡，甚至住客要買香菸、
報紙、水果，酒店也可以代勞，務求客人有賓至
如歸的感覺。這一切，都在老廣州人心中，留下
溫馨的回憶。有些移居海外幾十年的老僑胞，年
邁力衰，無法回家鄉了，還要託晚輩回來，拍些
新亞酒店的騎樓照片給他看看。懷舊，是人的一
種基本的精神需要。有些記憶，到老死也不會磨
滅。

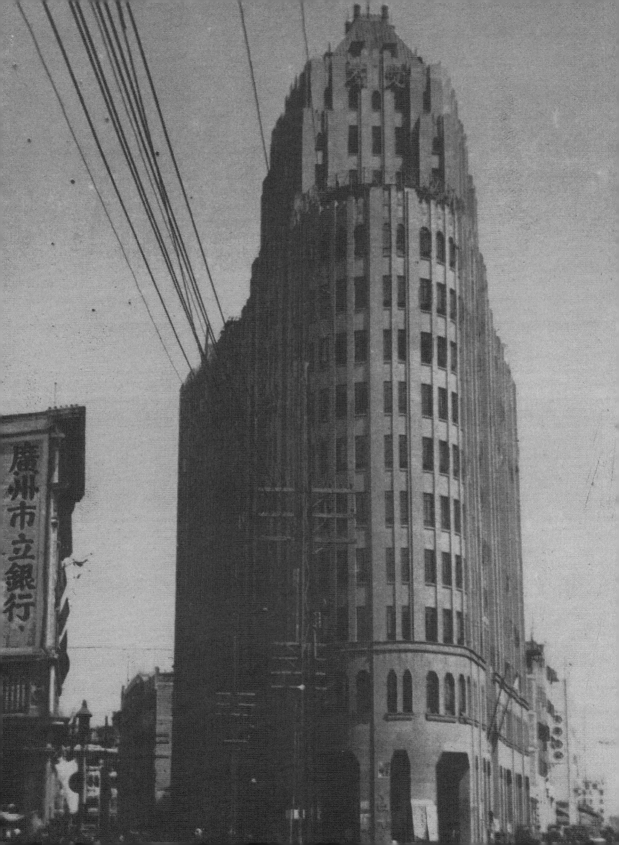

Hailed as 「 a street with the most luxurious hotel Guang Tai Lai and the most famous restaurant Da San Yuan 」 among the elders, Changdi (Causeway) used to be the most bustling arcade street in Guangzhou.

豔驚天下的
收官之作

長堤曾經是廣州最繁華的騎樓街。「住在廣泰來，食在大三元」，是老一輩廣州人對長堤騎樓街的最高讚美。

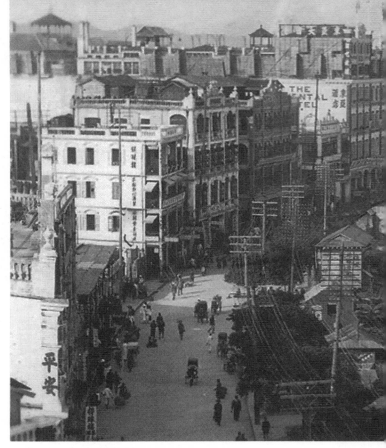

一九四〇年代的長堤

從一九一八年啟動的城市改造運動，僅用了十幾
年時間，拆掉廣州老城內四千多間舊鋪戶、九千
米城牆和十三個城門，建起了數十公里長的騎
樓，從而使廣州完成了一次城市空間形態與結構
的大革命，並且把騎樓這種獨特的建築形式，以
星火燎原之勢，迅速推及整個嶺南地區，甚至遠
至福建東南沿海和長江以北地區。如此驚人的規
模與速度，在歷史上是極為罕見的。

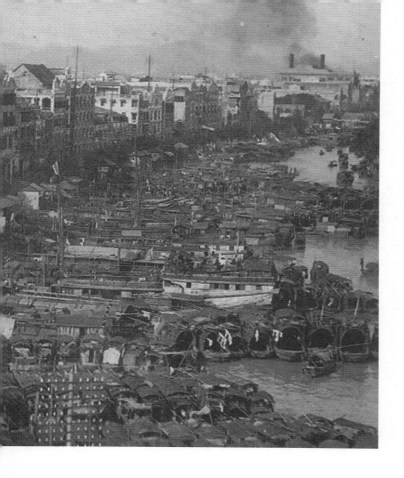

一九一四年，澳洲華僑馬應彪在長堤開辦先施公司環球貨品粵行，是當時廣州規模最大的民族資本企業，首創不二價的營銷方式，並附設化妝品、汽水、服裝、鞋帽等十個加工廠，大獲成功。吸引許多商家都盯上了長堤這塊黃金寶地。

長堤騎樓街迅速發展成廣州最繁華的地段，食府、戲院林立，又有豪華的百貨公司，是廣州最

有名的吃喝玩樂購物一條街。一九○二年，同慶
戲院在長堤開業，這是廣州最早的粵劇戲院，有
五六百個座位，後改名為海珠大戲院。一九二六
年，海珠大戲院進行了大改造，擴建至三層觀眾
席，二○○五個座位，一躍成為廣州戲院之冠。
一九二○年開業的明珠電影院（即羊城電影
院），初以放默片聞名，後來成為放映彩色電影
的先驅。

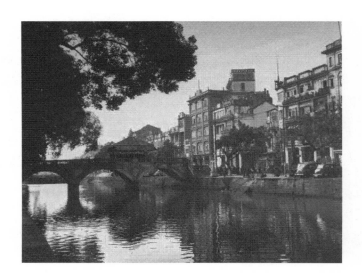

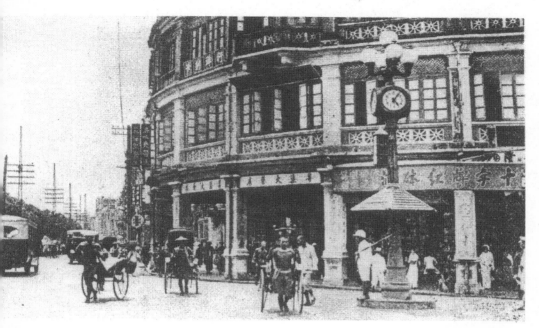

往日的長堤騎樓街

創於一九一四年的東亞大酒店，是先施公司的附
屬企業，廣州最高級的豪華旅店，號稱「百粵之
冠」；創於一九一九年的大三元酒家，曾為廣州
四大酒家之首，人們趨之若鶩；一九三二年，東
南亞著名華僑企業家胡文虎家族在新填地建築永
安堂大廈，作為虎標萬金油的總批發處；還有的
名園（後改為七妙齋）、一景樓、金輪酒家、大
東酒店，大中華西餐、瑞如茶樓，等等。

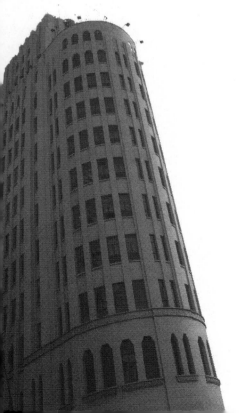

即使夜幕低垂，長堤依然燈火通明，人潮川流不息，只聽見這邊茶樓吆喝「埋數！單收，福祿壽齊啦！」那邊酒樓又高呼「某官人到，某酒家準備款接貴客光臨！」人們都説「食在廣州」，但坊間有句更直接的俗諺「住在廣泰來，食在大三元」。廣泰來、大三元都是長堤上的名店，這是廣州人對長堤騎樓街的最高讚美。

一九三七年，抗日戰爭爆發後，廣州最後一個和平的年頭。這年夏天，愛群大酒店在長堤建成開業，這是歷時近二十年的城市改造運動，一個漂亮的收官之作。

陳榮枝，一九二六年畢業於美國密西根大學建築科，在美國的建築師事務所實習了幾年後，於一九二九年回國，受聘為廣州市工務局的建築師。他設計過不少公共建築和教育建築，廣州迎賓館

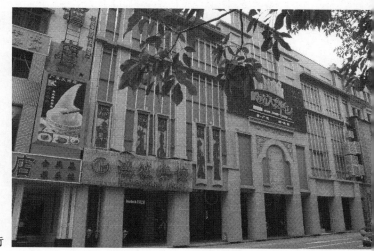

今日的長堤騎樓街

舊樓就是他的作品。一九三〇年代，他與建築師
李炳垣合作，為香港愛群人壽保險公司設計愛群
大酒店。

這幢大廈的外觀，是典型的美國摩天大樓風格，
全樓鋼架結構，採用先搭好鋼筋框架，再灌澆水
泥的新工藝。當十五層高的大廈鋼架結構搭起
後，廣州市民不禁為之駭然，因為他們從來沒有
見過如此龐大和複雜的建築鋼框架，這種工業革
命的象徵物，赫然出現在廣州街頭，似乎帶有某
種隱喻的意義，標誌著一個時代的過去與另一個
時代的開始。

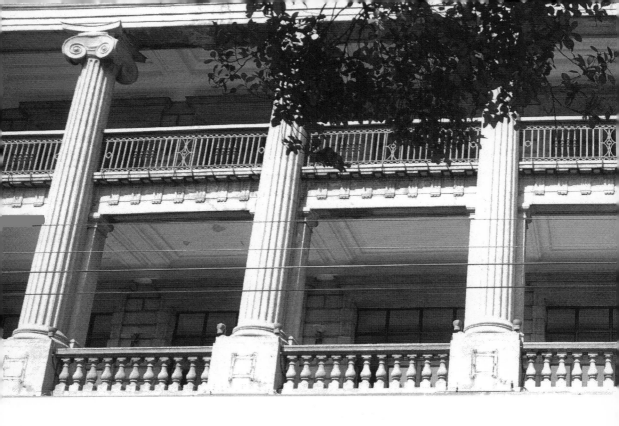

愛群大廈的「開業宣言」寫道:「廣州地瀕洋海,互市最先,店戶之駢闐,行旅之雜遝,建築之雄偉,允為南中國冠。比年當局整頓市政,不遺餘力,使全市規模,煥然充滿西方化之色彩,其烏奕麗譙,蓋駸駸乎與滬上競衡矣。」這似乎是對始於一九一八年的城市改造運動的一個華麗小結。事實上,愛群大酒店的落成,也成了廣州騎樓建築熱潮退卻的拐點。儘管它的底部依然保留著騎樓形式,但從整體而言,已經很難歸入到正宗的騎樓建築中了。

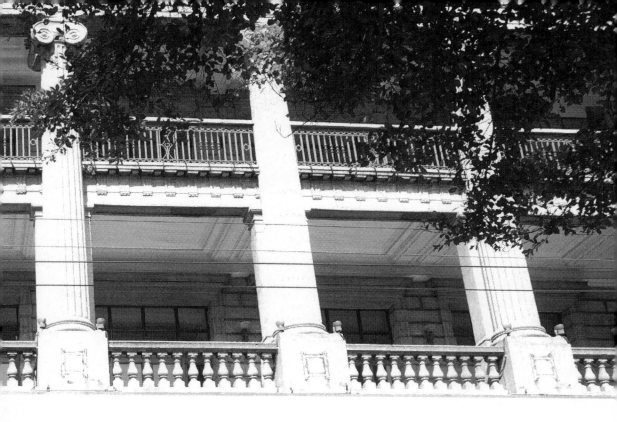

愛群大酒店於一九三四年十月一日破土動工，一
九三七年七月二十七日建成開業。六十五米的高
樓，巍然聳立在藍天白雲之下，滔滔珠江之濱，
與同時期建成的海珠橋互相輝映，直到一九六〇
年代初，仍是廣州最高的建築物。開業僅僅三十
五天，八月三十一日廣州首次遭到日本飛機的轟
炸，和平建設的年代結束了。

我們在回顧這段歷史時，不禁有這樣一個疑問，
為什麼廣州最西式、最豪華、最大型的騎樓建

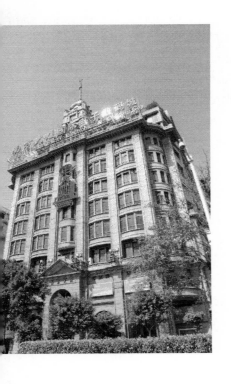

築，都集中在長堤、西濠口和西堤一帶呢？僅僅因為商業的需求嗎？中山四路、中山五路也是廣州的商業中心，為什麼就沒有出現類似新華大酒店、愛群大酒店這樣的建築？

如果我們站在當年的建築設計師的角度，嘗試揣摸他們的思路，也許不難發現，某種愛國主義與民族主義的情懷，在自覺或不自覺地影響著他們，起著催化的作用。從張之洞的時代起，沙面租界的存在，對廣州的城市建設，就是一種無形的刺激與鞭策。張之洞在提議長堤修建鋪廊時，一再將沙面租界與華界進行對比，租界「堤岸堅固，馬路寬平」，華界「街埠逼窄，棚寮破碎」的現狀，令他痛心疾首，也成了他任內要大力修葺長堤的原因之一。

這種對洋人始而羨慕，繼而學習，終於要互爭雄長的心理，正是那個時代社會進步的重要推動力。新華大酒店、新亞酒店與愛群大酒店，包括

一九一八年建成的大新公司（今南方大廈，在愛群大酒店建成之前，它是廣州最高的建築），之所以不約而同地選擇了與沙面租界「對峙」的位置，無不反映了建築師們要為廣州爭光的競爭心理，這與張之洞當年修長堤，和租界一比高低的動機，是一脈相承的。

沙面是英、法兩國憑藉鴉片戰爭在廣州占據的租界，至今還保存著不少美輪美奐的歐洲風格建築，但廣州人對沙面卻完全沒有迷戀、崇拜之情，有的只是一種競爭心。當初上海、漢口、天津的租界建起來後，種種建設都比華界先進，商業也比華界繁榮，人們大都喜歡往租界裡擠，唯獨

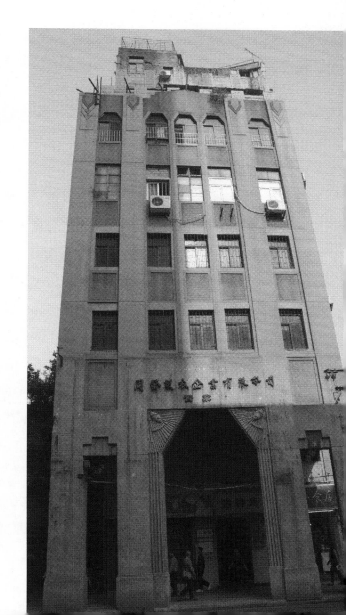

在廣州，是華界比租界繁榮的，沙面冷冷清清，既沒有什麼大商業，也沒有幾間高級食府，到了晚上，華界這邊的十三行、長堤、西堤，燈火通明，一片興旺，反襯出租界裡的漆黑荒涼。

華界與租界的競爭，在一九三〇年代已經判出高下了。有幾位旅遊者，到廣州轉了一圈之後，寫成《西南旅行雜寫》一書，深有感觸地寫道：「沙面租界裡冷落得與華界的弄堂差不多，大的商店找不出，繁華的市場看不到，到夜晚黑叢叢地簡直不知道是個什麼鬼地方，反觀我們這面的華界裡，電燈照得如白晝一樣的亮，大商店一幢幢地排立著，那氣象真能壓倒外國人的一切惡氣焰。這也可算得廣州的一樁怪事情。」

他們感嘆：「目前香港和澳門都被外人據守著，無異是大門口的監視哨，換別個地方，就不知外人的勢力已經有多大，在廣州不但外人的勢力極

微薄，甚且在廣東人的堅毅勇為中竟至一籌莫
展。無怪外人一說到廣東人就頭痛，廣州人一提
到外國人就拍起胸膛說：「怕米耶（什麼）？外
國人咬我？」文章寫得很生動，廣州人的性格與
氣魄，躍然紙上。

原永安堂的老建築

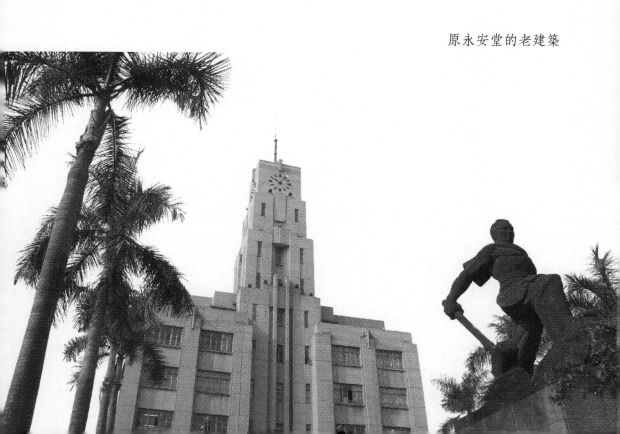

The two Arcade Building streets are among the few, connected, and original ones that make visitors reluctant to walk away, as a witness of the old city life in history with great historical and cultural values.

上下九、恩寧路的
絕代風華

這是不可多得的、連續的、原生的騎樓街，作為一個歷史時期城市生活形態的證物，其歷史文化價值，讓我們流連忘返。

今天和廣州人說起騎樓街，絕大多數人都會提到上下九與恩寧路。

上下九其實是兩條馬路，上九路由人民南路至德星路、楊巷交會處，原名叫上九甫；下九路則東與上九路相接，西至文昌南路，原名叫下九甫。但廣州人已經習慣把上下九合起來叫，分開叫反而聽不慣。上下九與恩寧路相銜接，橫貫東西，把西關最繁華的地段一分為二。

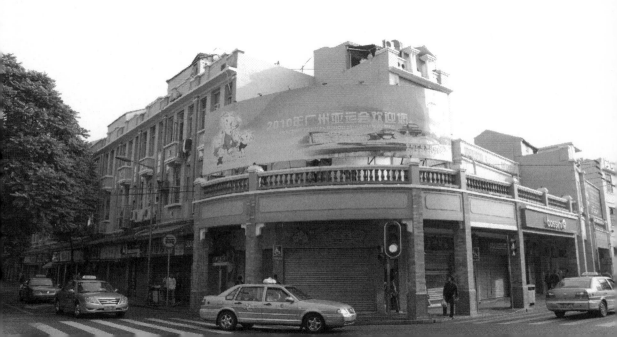

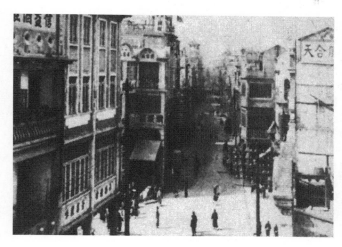

民國時期的上下九

在民國時期，西關由於房屋過於密集，火災頻
繁，人們便在上下九設了一個報警處。每遇火警
發生，急驟的鐘聲便響徹三街六巷。人們根據鐘
聲來分辨失火的地方，連敲五響，火在上下九的
北面；連敲六響，火在上下九南面。由此也可以
看出，上下九在西關商業圈中的核心位置。

一九二六年，畢業於法國里昂建築工程學院的建
築師林克明，在廣州留下了許多傑出的作品，其
中就有廣州市政府合署大樓（今廣州市政府大
樓）、中山圖書館（今文德路孫中山文獻館）、
國立中山大學法學院等赫赫有名的建築，不過，

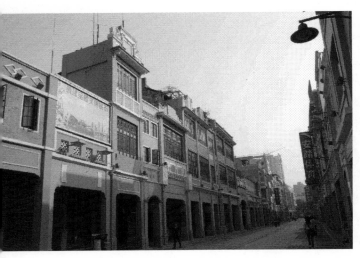

上下九步行街

他回國後的第一件作品，卻是在下九路把一座舊屋改建五間鋪位、五層高的商住樓，雖然林克明沒有說明這幢樓房的具體門牌，但他自己回憶：「地下層做成五米高，加一個夾層，鋪位很深，租給人家，後面可以居住，兩戶一梯，完全符合當時商業使用。後來再加高半層，由建築商擴建。」顯然是一座新式騎樓建築。

上下九的騎樓街，包括第十甫、恩寧路一帶，是目前廣州騎樓建築保護得最完好的地區。

一九九八年，為了提升上下九的「商業檔次」，上下九騎樓的沿街外立面，進行了全面整飾，刷

上鮮豔的顏色，所有臨街窗戶都裝上木嵌彩色玻璃，有些在屋頂加了仿古的帽子。雕塑家萬兆泉的三件雕塑作品「雞公欖」、「燒炮仗」、「大姑娘上轎」和鐘文豐的「昔日古渡」，分別放置在上下九南廣場的四角。整條街共建起了十幾件以商貿、民俗為主題的城市雕塑。

大陸鐘錶店、信孚呢絨店、廣州酒家、陶陶居酒樓、蓮香樓、趣香餅家、清平飯店、皇上皇臘味店、美施鞋帽店、婦女兒童百貨商店、綸章紡織品商店……這一個個耳熟能詳的名字，足以讓廣

州人生出一縷懷舊的情感。然而，當我們漫步在上下九時，才真切地感覺到，這些歷史悠久的老店，與古色古香的騎樓，早已融為一體，成了共生之物，誰也離不開誰了。

從上下九往西走，過了第十甫，進入恩寧路之後，就像戲劇的突然轉場，從一個喧騰熱鬧的世界，去到一個寧靜安詳的地方，中間幾乎沒有任何過渡。站在恩寧路上側耳聆聽，上下九的鼎沸人聲，清晰可聞，像潮水一樣滾滾而來，然而到

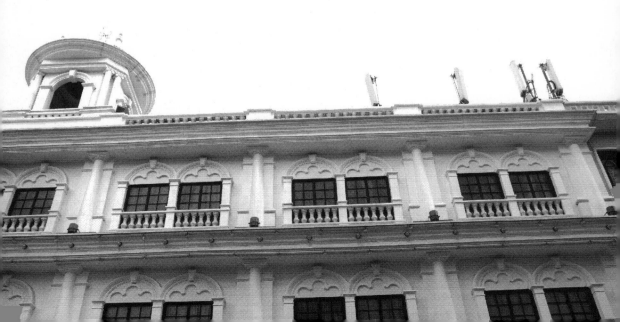

了八和會館，就已經全然消散，像潮水一樣匆匆退去了。

在廣州市政府公佈的首批十四個歷史文化保護區中，上下九至第十甫作為「廣州保存最完整、規模最大的騎樓建築傳統商業街」被列入其中。恩寧路居然榜上無名，也許因為恩寧路的騎樓，不像一德路、長堤大馬路、萬福路、上下九的騎樓那樣精緻，那樣充滿哥特、羅馬、巴洛克韻味，但它卻是一條不可多得的、連續的、原生的騎樓街，即使沒有很高的藝術價值和審美價值，但作為一個歷史時期城市生活形態的證物，其歷史文化價值，也是不容忽視的。

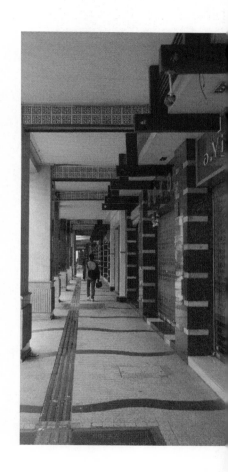

恩寧路上，每年最熱鬧的時候，就是農曆九月廿八日的華光誕。廣州的粵劇愛好者，都會趕到恩寧路的八和會館舉行隆重的拜祭華光帝活動。這天，八和會館那兩扇高達四米、繪有秦瓊和尉遲恭神像的大門，便會應聲而開，大鑼大鼓，震天

響起，歡迎八方來客，主人家還會特地在騎樓下
襬上許多凳子，供人休息。

一九二〇年代，八和會館已有近兩千會員。那是
粵劇的黃金時代，在粵劇舞台上，薛覺先、馬師
曾、桂名揚、廖俠懷、白駒榮五位大師的名字，
珠璧相映，璀璨奪目，其中又以薛、馬二人，最
為出色，以至人們都習慣地把他們活躍於舞台的
那段日子，稱之為「薛馬爭雄」時代。

粵劇迷隨口都能數出一大串曾經紅透半邊天的大
老倌名字：靚少佳、新馬師曾、文覺非、千里
駒、白燕仔、蕭麗章、羅品超、郎筠玉、羅家
寶、梁醒波、芳豔芬、紅線女……老街坊自豪地
說，恩寧路是有名的粵劇之街，全世界都知道，
這裡曾留下眾多粵劇名伶的身影。幾乎每個老街
坊肚子裡都裝著一些與粵劇有關的趣聞。「張三
落街買豉油，碰到靚少佳從陶陶居飲茶歸來啦，
李四藏有一張馬師曾的簽名照片啦，王五在金聲

戲院看戲時剛好坐在郎筠玉旁邊啦。」説得活靈
活現，引人入勝。

對於這些粵劇愛好者來説，一年一度的聚會，帶
給他們許多美好的回憶。儀式結束，大家依依惜
別，一聲聲都是「保重身體」、「明年再見」，
老人們尤其顯得不捨，因為他們都知道，明年聚
會時，總會有人再也來不了了。

終於，鑼鼓聲停止了。人聲也消
散了。八和會館的大門緩緩關
上。恩寧路的騎樓又恢復了平日
的寧靜。

恩寧路上的老影院

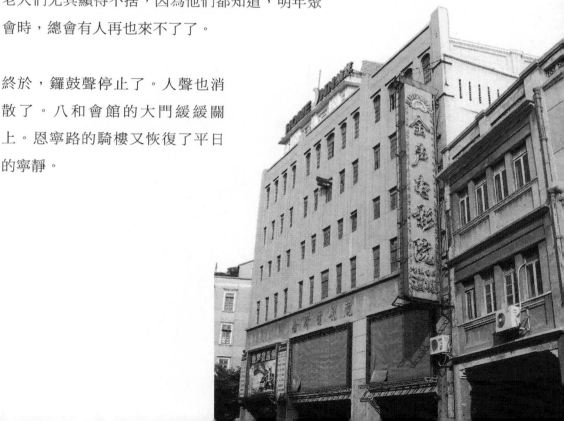

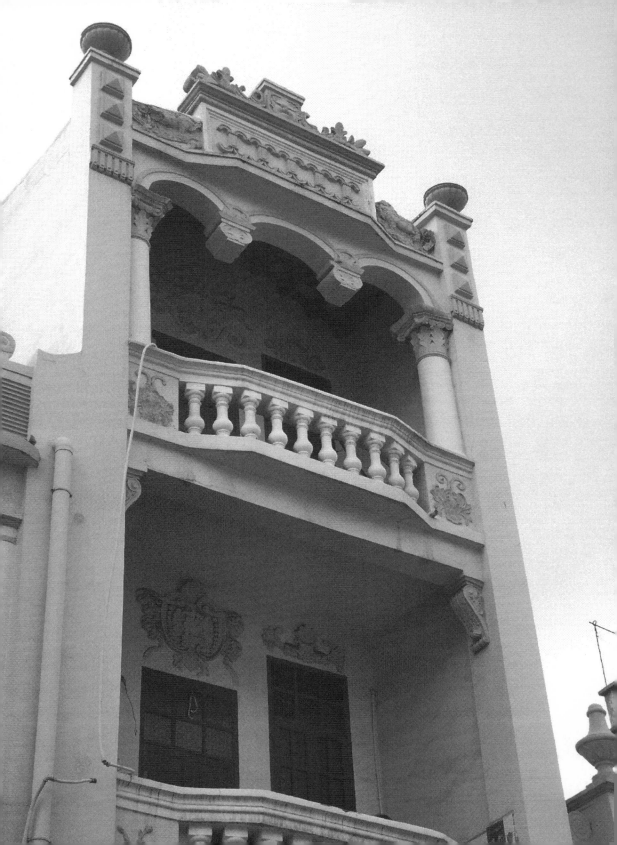

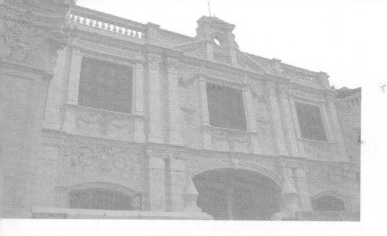

Most Arcade Building in Jiangmen were built with local overseas Chinese's funds and drawings. They were even furnished with dinner tables and chairs, toilet bowls and the like shipped home from abroad.

陳白沙故鄉的
老騎樓

江門騎樓大都是華僑帶著海外的資金、圖紙回來，在江門複製一座，甚至連同餐桌、餐椅、抽水馬桶等物，也一起裝箱運回家鄉。

一九四九年的江門

江門，地處西江下游，早在明末清初，就是一個「千艘如蟻集江濱」的繁榮商埠，谷欄、果菜欄、魚欄、豬欄、牲口欄、杉竹欄，沿江排列，幾無隙地，「客商聚集，交易以數百萬計」。一六八五年，中國開海貿易，在廣州設立粵海關，江門是一個正稅口，俗稱「江門常關」。一八九七年，根據《中英緬甸通商條約》專款，江門成為西江第一個上下客貨的埠頭，這是首次以條約形式，把江門作為人貨入境小關口的地位確定下來。從此，江門就成為西江南路的水陸通衢和商品集散中心。據統計，一九二一年的江門，常住和流動人口共計有七萬餘人。

歷史上，最值得江門人驕傲的，就是這裡出了一
個陳白沙。他是明代心學的開山祖師，被譽為
「聖代真儒」，在西區大道的陳白沙紀念館裡，
有一副對聯：「道傳孔孟三千載，學紹程朱第一
支」，向世人宣示著白沙先生崇高的學術地位。
他是唯一能夠在孔廟中供奉牌位的廣東人。

在陳白沙去世五百年以後，參觀他故居的人，依
然絡繹不絕。不過，人們除了瞻仰陳白沙故居
外，也往往會被江門的騎樓所吸引。

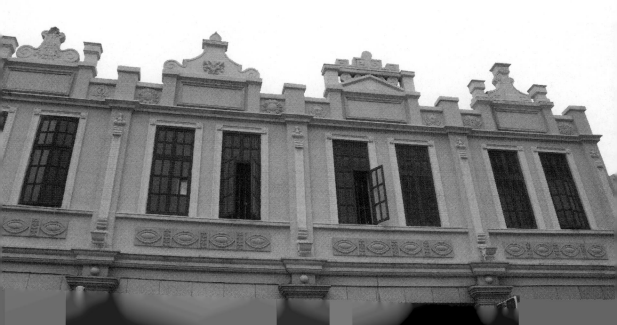

江門騎樓大部分集中在蓬江沿岸的街道，有一些
經過近年「穿衣戴帽」，被粉飾一新，成了旅遊
景點，還有一些年久未經修葺，顯得非常殘舊，
頗有凋零之感。然而，唯其殘舊，才讓我們有機
會領略到原生態的騎樓風貌。

一九二七年，以廣州為中心，轟轟烈烈的市政建
設浪潮，正一波一波向四周擴散，終於有一天捲
到了江門。整個城市就像沸騰起來一樣，一片片

騎樓步行街

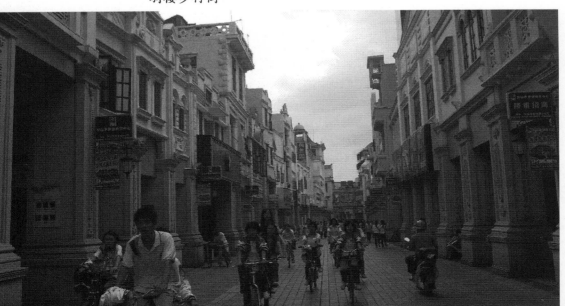

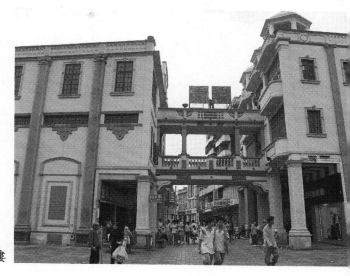

五邑的老騎樓

破陋殘舊的平房被推平，改建為新式騎樓；一條
條橫街窄巷被拓寬，變成了大馬路。疏濬地下排
水道、安裝路燈、修築堤岸、開闢公園等工程，
也次第展開。一九二九年，江門成立市政促進委
員會，在民間籌集了二十多萬元白銀，修築魚欄
（即今竹排頭）至聚源路口的長堤。

長堤是江門早期的騎樓街之一，由東起躍進路，
西至勝利路，南臨蓬江沿岸街道以及北起紫茶
路，南至堤中路的常安路步行街，組成了今天被
稱為「長堤風貌街」的騎樓街區，全長約一點五
公里。在這裡，有一百五十多幢結構完好的騎樓

保留至今，大部分是由江門第一代華僑出資修建
的。

江門是中國第一僑鄉，據統計，從一八四〇年至
一八七六年間，移民到美國的華僑有十五萬到十
七萬人，其中有十二點四萬是五邑人；加上到加
拿大、古巴、祕魯、澳大利亞以及東南亞其他國
家的五邑移民，估計超過二十萬人。他們紛紛帶
著資金回來，有的還拿著自己在海外住房的圖紙
回來，在江門複製一座，甚至連同餐桌、餐椅、
抽水馬桶、浴缸等物，都一起裝箱運回家鄉。

那年代蓋房子的速度，快得好像一陣風，幾年工
夫就可以蓋出一條街來，而且蓋出來的騎樓，經
歷上百年的風雨，還能屹立不倒，其質量是一流
的。

新隆街、新市街、曾花街、常安路和釣台路就是
在這一波建設高潮中修成的，還拓寬了太平路、

寶善路等十三條馬路；先後建成了仁和裡、覺魂
裡、興平裡、桃源坊等住宅區；在蓬江南岸建成
了紅門樓、華慶裡等十幾個住宅區。

一九三〇年，隨著江門撤銷市建制，新會縣政府
機關遷到江門後，另一波市政建設高潮又滾滾而
來。在江邊興建了堤東路、堤中路、堤西路和蓮
平路；一九三二年修築了上步路、新市路等。繼
續修築長堤沙仔尾路段，同時還修築了紫萊、紫
坭、紫沙、羊橋、象溪、葵尾、倉後、上步、浮
石、鎮東、竹椅、永安、新華、聚源、攬鼓、新
椰等三十三條馬路。即使以今天的標準看，其建
築規模亦相當宏大。

最華麗的騎樓建築，當屬位於堤中路的江門國際
青年旅舍，原來是老字號中華酒店。三層高的西
式風格建築，門楣、廊柱、窗簷、天花頂飾、線
腳、女兒牆，每一個細部都做得很精緻，其中也
加入了不少嶺南元素，青磚牆、木框窗、彩色玻

璃、客房的竹簾，都很中國化。有人把中華酒店
和上海的和平飯店、蘇州的閶門飯店相提並論，
其實中華酒店比它們都要年長，置身其中，確有
時光倒流的感覺。

中華酒店開業於一九一九年，原來在蓬江邊的另
一處地方，後來因失火焚毀，一九二九年遷到現
址。據說酒店建成時，江門還沒有自來水，就在
天台設蓄水罐和消毒裝置，用水泵從後花園的水
井汲水，提供給四十多個房間的廁所使用。酒店
的廚房規模頗大，有小型升降機將酒菜送到各

層，客人使用的都是象牙筷子、銀器和精細瓷
器，很有氣派，老江門人都把上中華酒店吃飯，
視作身分的象徵。

如今中華酒店修繕一新，成為長堤風貌街上的一
個亮點。它的自我宣傳，仍以其建築特色作為賣
點：「融中西建築風格，雕樑畫棟，風韻獨特，
臨河而建，景色優美。」可見人們對於西式建築
的自豪感，以及對傳統中式建築的溫暖感和歸屬
感，都是同樣重要，不可或缺的。

如今在長堤風貌街散步，看著一幢幢老騎樓，緩
緩地淡入我們的視野，又緩緩地淡出我們的視
野，似乎仍可以聽到當初新落成時，主人家的歡
聲笑語，甚至還可以聽到燃放鞭炮的聲音；空氣
中似乎還充斥著「香滑芝麻糊，清甜綠豆沙，鬆
化蕃薯糖，正氣蓮子茶」的叫賣聲；還有雲吞面
檔「篤得、篤得」的敲竹板聲，麥芽糖檔「得
得，當，得得當」的敲鐵板聲；從街頭街尾貨欄

裡傳出「雙五雙十，有三變四，成五即六」的唱數聲，此起彼伏。當年的長堤街，人稱「小廣州」、「小澳門」，其繁華程度，可想而知。

對於老一輩江門人來說，雲聚雲散，已成追憶；花開花落，都是鄉情。雖然蓬江還是那條蓬江，騎樓還是那些騎樓，但在潮去潮來之間，騎樓下的人事早已幾番新。

近年江門騎樓已引起愈來愈多人的關注。《南方都市報》上的一篇文章對江門長堤的騎樓街有很詳細的描述：「每次去長堤路，這邊是融合中西風格的三層騎樓，樓下是海鮮乾貨商鋪，街對面是一溜攤販，有賣漁具的，也有賣書籍的，欄杆邊往往聚集了許多中老年人，三五成群在下棋打牌，自得其樂。長堤路一帶的騎樓基本是三層，下層有方柱，中層有走廊，上層有陽台和欄杆，西式風格相當明顯。由於歷史悠久，騎樓外牆顏色已經變淡，青灰色的廊柱，淡黃色的外牆，猶

如一個飽經滄桑但風韻猶存的貴婦人。這些騎樓建築中，依然可見當年的諸多歷史痕跡，比如，二樓臨街走廊上有「中國大旅店」、「利源祥」、「聯安」、「厚怡行」等商號，且都是繁體字。由此可見當年的繁華景象。

讀著這樣的文字，再看著那些老騎樓，就像一幅幅發黃的老畫，一首首凝固的詩章，雖然已是年華垂暮，卻依然努力在向人們展示它最美的一面。每一幢騎樓都讓人產生很複雜的情緒，一方面是對現代化建築充滿期待的雀躍之情，另一方面是對老建築的消失不勝傷感。兩種情緒在內心交戰，一時間讓人茫然不知所措。

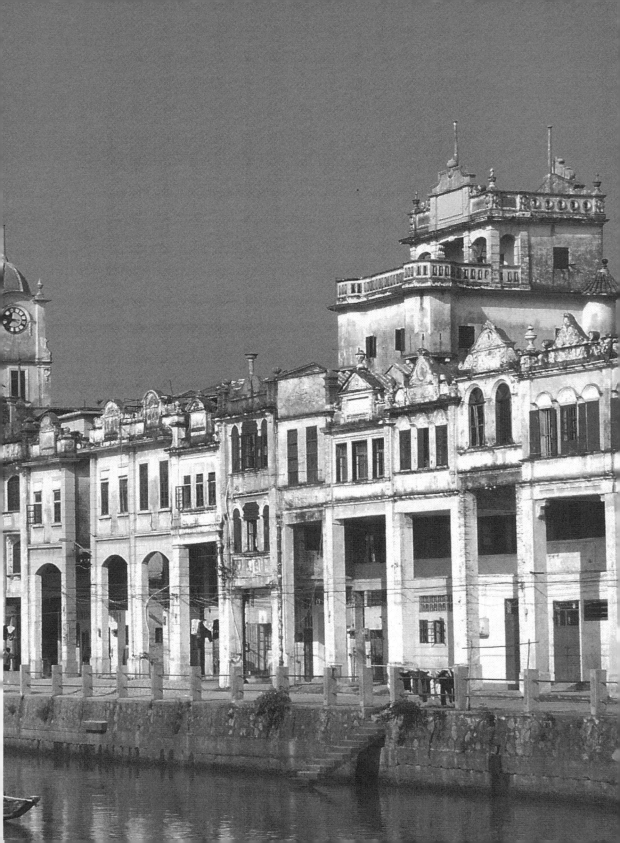

The Arcade Buildings in Kaiping county were all built with the funds of some overseas Chinese. Today, while feeling the rough surface of the walls, we may associate them with the muscles, bones and flesh of the overseas Chinese.

邁過歲月的門檻
——赤崁騎樓

開平騎樓都是用華僑的血汗
錢蓋起來的。今天，我們撫
摸著那些粗糙的牆壁，就像
撫摸著那一代華僑的筋骨與
血肉。

也許因為開平碉樓的名氣太大了，其光芒掩住了身世同樣顯赫的騎樓。二〇〇七年在第三十一屆世界遺產大會上，開平碉樓申請成為世界文化遺產項目獲得通過，這是廣東第一個世界文化遺產項目。從此，人們一說起開平，就想起碉樓，騎樓似乎已退到了次要的位置。

其實，無論從歷史價值、文化價值，還是從實用價值、藝術價值來衡量，赤崁騎樓與開平碉樓都是不相伯仲的。

赤崁古鎮，坐落在開平中部，潭江穿鎮而過，上承恩平、陽江之水，下通三埠（長沙、新昌、荻海）、江門、廣州，位居樞紐，號稱五邑（台山、開平、恩平、鶴山、新會）鎖匙。據歷史記載，赤崁在一九一四年就通了小火輪；一九二四年，鎮裡開來了第一輛美國福特公司製造的敞篷汽車；一九二六年有了自己的圖書館。一九四〇年代，這裡已經擁有電話公司、電報公司、汽車

赤崁民居

公司、金鋪、茶館、教堂、綢緞布匹店、影相館
等等。中華路以前叫醫生街，騎樓下開滿了診所
和藥鋪。外來的遊客不禁感到納悶，赤崁鎮有多
大，需要這麼多醫生嗎？只能驚嘆：對於一個鄉
村小鎮來說，赤崁當年的繁榮興旺，超乎我們的
想像。

赤崁從一九二六年開始，在潭江北岸大量興建騎
樓，堤西路、堤東路、中華路、牛圩路，密密麻
麻蓋起兩三層的騎樓，駢門連室，連綿不絕。據
當地房管部門的統計，直到今天，仍有近六百座
之多，加在一起長達三公里，步行半小時也看不
完。隔水而望，藍天白雲，烘托著起伏有致的天

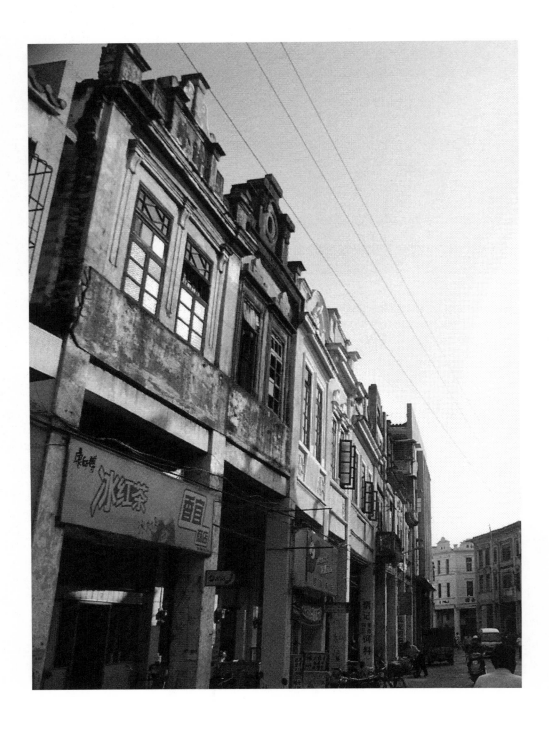

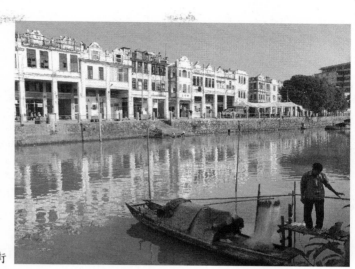

赤崁騎樓街

際線，就像在觀賞一幅色彩厚重的歐洲古典油
畫，很寧靜，很蒼遠。那種靜謐的感覺，不僅是
物理的，更是心靈的。

赤崁也經歷過一次大規模的市鎮改造運動，時間
比廣州略晚，全鎮開展了一系列擴建樓房鋪業、
修固長堤、建築騎樓、整飾市鎮街道的工程。

這時，華僑與僑匯，在古鎮的建設中，發揮了巨
大的作用。由於有僑匯的支持，可以成片成片地
拆舊建新；華僑把國外的建築美學帶回來，於是
便有了各種不同風格的騎樓。由私人投資興建的
騎樓，互相攀比，格局與裝飾一家比一家豪華、

氣派。五花八門的中西建築元素，不太正宗地
「混搭」在一起，卻也營造了別具一格的視覺效
果。

這種「混搭」建築，是特定時代的產物，反映了
那個時代的文化信念與生活習俗，如果今天還造
這種風格的樓房，也許會被人嘲笑；但它們是作
為歷史遺物，不受現代美學規則的約束，才產生
持久不衰的魅力。

開平是著名的僑鄉，
一八七六年僅在美國
合和會館（台山、開

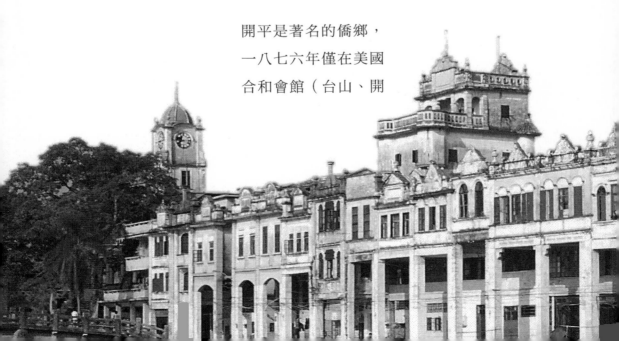

平、恩平人所建）登記的五邑籍會員，就有三點
四萬之多，在世界各地就數不勝數了。據一份粗
略的統計資料顯示，自一八○一年至一九二五年
間，約有三百萬契約勞工出國，七成是由廣東各
口岸出去的，又以五邑人居多。他們的夢想，用
當時的一首歌謠來唱，就是「賺得金銀成萬兩，
返來起屋兼買田」。廣東華僑的鄉土觀念很重，
人在異鄉，菲飲食、惡衣服、沐甚雨、櫛疾風，
手胼足胝，慘澹經營，雖然一輩子也攢不到成萬
兩，但多少也要把攢下的錢寄回鄉下，回饋鄉
親。開平的碉樓與騎樓，都是用華僑的血汗錢蓋

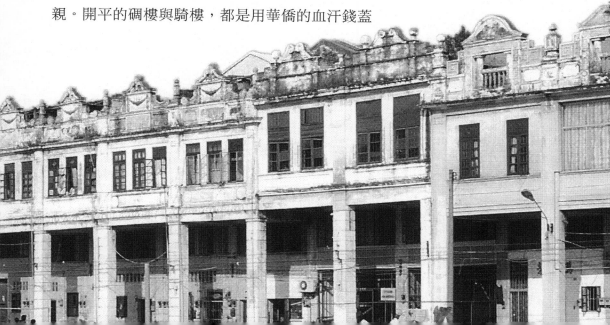

起來的。今天，我們撫摸著那些粗糙的牆壁，就像撫摸著那一代華僑的筋骨與血肉，甚至還可以感受到他們的絲絲體溫。

興建堤東、堤西騎樓街的背後，與赤崁關氏與司徒氏兩家在暗中競爭有莫大的關係。他們在當地都是名門望族。一九二三年，旅居美國、加拿大、菲律賓的司徒族人發起在家鄉興建圖書館，得到海外昆仲紛紛響應，籌得幾萬兩白銀，在下埠東堤建起了一座有庭園的三層鋼筋水泥大樓。落成後，藏書逾萬冊，鎮館之寶有「四庫全書」和「萬有文庫」，並收藏有慈禧太后手書「龍」字真跡、清道光年間進士司徒煦的殿試試卷、鱷魚標本等，兼具圖書館與博物館兩大功能。一樓大門橫楣，用云石刻有書法家馮百礪題寫「司徒

氏通俗圖書館」的幾個大字。一九二六年由司徒
氏旅加昆仲捐資，增建一座大鐘樓，從美國購來
波士頓名牌機械鐘，上一次發條，可以走上一星
期。

司徒氏圖書館建起後，轟動四鄉，連後來的國民
政府主席譚延闓也為其題寫「司徒氏圖書館」的
匾額。關氏族人這下子坐不住了，他們對地方文
教、公益事業，一向是不甘後人，你建了圖書
館，我也要建圖書館，於是立即成立圖書館籌建
委員會，向海外的關氏族僑發出呼籲，有錢出
錢，有力出力，共襄盛舉。

家鄉建設，義不容辭，全體關氏族人聞風而動。
一九二八年畢業於美國加利福尼亞大學、獲土木
工程科學士的關以舟，也是赤崁關氏子弟，回國
後擔任汕頭市工務局建築課長，受鄉親委託，負
責建築設計。承造圖書館的也是關氏在香港的族
人，一切選料，精益求精，務求堅固美觀。

一九二九年，關族圖書館在上埠西堤動工興建，歷時兩載完工。令關氏族人倍感自豪的，是館內藏有「四庫全書」、「萬有文庫」和「廿四史」三套巨著，比司徒氏多了一套。更有趣的是，司徒氏有一座鐘樓，他們也從德國買回來一隻大鐘，安裝在樓頂。時辰一到，兩隻大鐘同時報時，鐘聲雄渾悠揚。哪天如果兩邊的鐘聲不整齊了，就一定是有一家的鍾不准了。這可是關乎家族顏面的大事，誰也不敢馬虎。

關族圖書館建成後，對司徒氏又是一個刺激，於是他們在一九三四年對司徒氏圖書館進行了大修葺，在院子中間加建牌樓，修築假山魚池，兩邊

擴建廂房，紅牆綠瓦，四簷滴水，種植嘉木花
草，與門外的一灣碧水、街衢騎樓相呼應。每當
清風徐來，滿眼蒼翠搖動，水泛漣漪，魚兒潛
泳，寂靜間彷彿有讀書聲，從樓上隱隱傳來⋯⋯

經過修葺的圖書館，愈加清幽典雅，卻也表露出
司徒氏要在景觀上壓倒對手的迫切心理，在設計
上調動了一切可以調動的元素。在一個不太寬敞
的空間裡，把斜陽、微雨、疏鐘、淺綠、濃蔭、
游魚、奇石，這些很閒散、很中國化的意象，與
十分嚴謹對稱的葡萄牙風格建築，融為一體，最
大限度地豐富著建築的藝術構圖，其用心，當然
是為了勾起每一個來訪者的感受。不管這種感受
是東方的，還是西方的；是傳統的，還是現代
的。

也許，當年司徒氏與關氏兩族人都沒有想到，他
們之間的競爭，竟會變成地方文化史上的一段佳
話，不僅為赤崁帶來了勃勃的生機，而且為後人

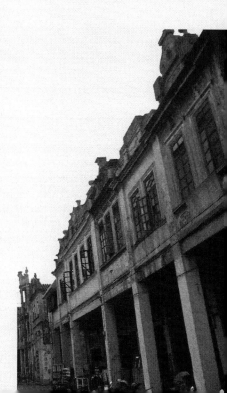

留下偌大一筆的文化遺產。尤其令人感動的是，這種競爭，是良性的，並沒有影響到兩族人的和睦相處。其中一個例子就是，關以舟不僅設計了關族圖書館，而且設計了司徒珙醫務所，還有當地的許多建築。

他們似乎都沒有意識到，自己正在創造歷史，創造一些需要經過幾十年積澱之後，才能慢慢欣賞的東西。八十年的光陰，彈指一揮間。古老的石橋依舊橫臥在潮聲之中，無人的扁舟依舊系在埠頭；鐘樓的鐘聲，來自空寂，亦歸於空寂；昔日的豆腐角、煲仔飯和鴨粥，還是那麼美味，但騎樓街卻已難掩蒼老的面容，令人黯然神傷。以前店鋪鱗次，商賈雲集，沿街叫賣，喧鬧不息的景象，不知從何年何月起，一點一點地淡去了，不少騎樓已是人去樓空，落日的餘暉灑落在瓦面上，為騎樓鍍上了一層金色的輪廓線。

司徒氏圖書館

現在來赤崁的人，大部分是衝著騎樓來的觀光客。有些人是因為香港影星成龍在這裡拍過電影《醉拳 II》，有些人是因為看了《香港的故事》、《尋找遠去的家園》等電視節目，忍不住要千里迢迢跑到赤崁，實地體驗一下這裡的歐陸騎樓風情。不過，許多人是帶著輕鬆的獵奇心情來，卻帶著一種很震撼的感覺離開。確實，不到赤崁，不知道什麼叫「歲月」，什麼叫「滄桑」。

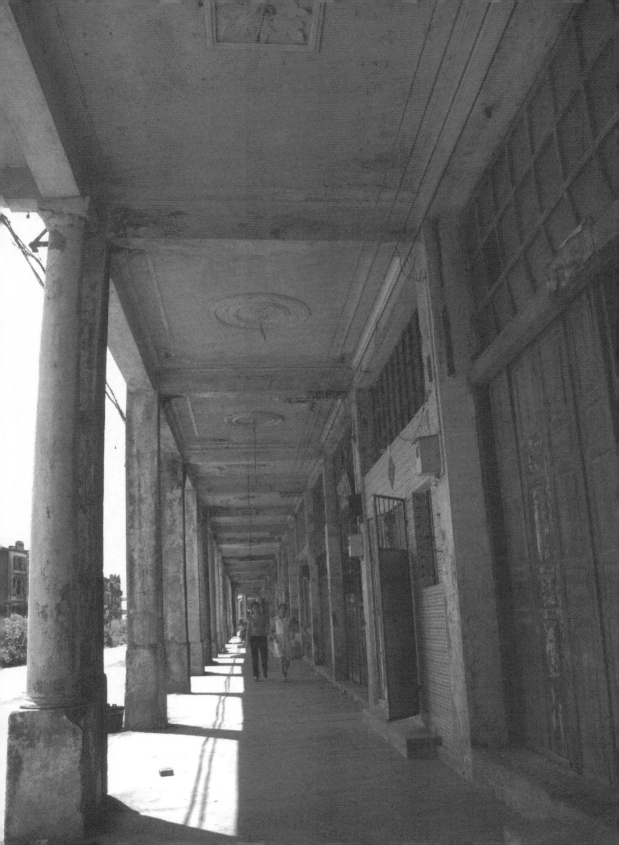

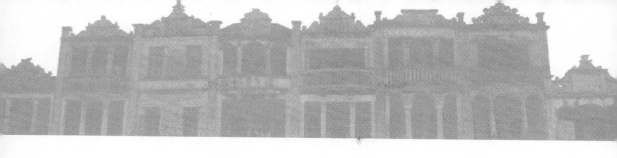

The Meis' Arcade Building courtyard belongs to a quite different style with gorgeous decorations. It survived wind and rain over the past 70 years and is kept so well – a miracle for all visitors.

梅家大院
的風景

梅家大院的騎樓風格各異，
裝飾極盡華麗。經歷七十多
年的風風雨雨之後，還能保
持得如此完好，簡直是一個
奇蹟。

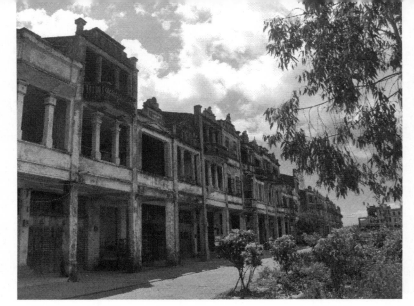

梅家大院的老騎樓

在人們的印象中，騎樓似乎總是與華僑聯繫在一起。而說到華僑，就不能不說到台山。早年漂洋過海的華僑，台山人占了很大的比例。一八五四年，台山人在美國舊金山成立寧陽會館，當年就接待了八千三百四十九位同鄉；一八七六年，在寧陽會館登記在冊的台山人多達一點五萬；一八八〇年，僅在美國的台山人就有十二萬。

金山阿伯多、僑匯多、水頭足，在民國初年那股城市改造運動的浪潮中，台山自然當仁不讓，以廣州為榜樣，成立工務局，在台城（縣城）雷厲風行地進行拆城牆、築馬路、建騎樓的工程。西門路、縣前路、城東路、正市街等原有的主要街道，全部按歐美風格重建。又利用舊城牆城基開闢的環城北路、環城南路、環城西路，進行招標

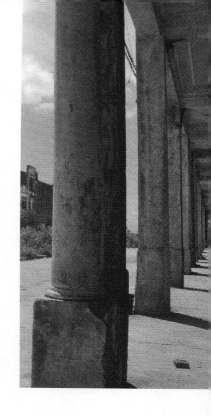

興建，而投標所得的資金則用來鋪馬路。再打通西邊西寧市、西門圩的馬路，使老城區、城牆新區和西寧市連成一片。

一九二八年以後，一批美輪美奐的騎樓建築，像雨後春筍一樣冒出來了。

台城的改造，是由政府統一規劃，專門機構負責監督，嚴格按照圖紙施工的。政府規定，騎樓全部為二到三層，總高度為七到九米，每間騎樓的寬度為二到五米不等（後期由於水泥的廣泛使用，也有六七米寬的）；人行道的淨寬度有二點八米和二米兩種標準，騎樓之間的人行道互相貫通，形成長廊。一樓大部分是店鋪，二樓住人，樓梯設在鋪面一側。

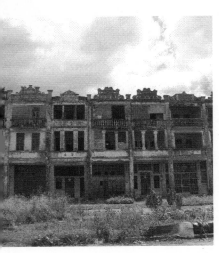

華麗的山花，風韻猶存

台城的騎樓樣式，基本上是照搬廣州的，甚至連蓋房子的「三行佬」（泥水、做木、搭棚工人），很多也是從廣州去的。只有少數騎樓是由業主自行設計，或由華僑從海外帶圖紙回來。因此，無論是房子的內部結構，還是立面裝飾，與廣州騎樓幾乎同出一轍。

台山不愧是第一僑鄉，騎樓不僅在縣城有，在鄉鎮也有，而且毫不遜色。在台城南面約二十六公里的地方，就有一個名為端芬的小鎮，坐落在一灣春水綠如藍的大同河邊，椰雨蕉風，水村漁

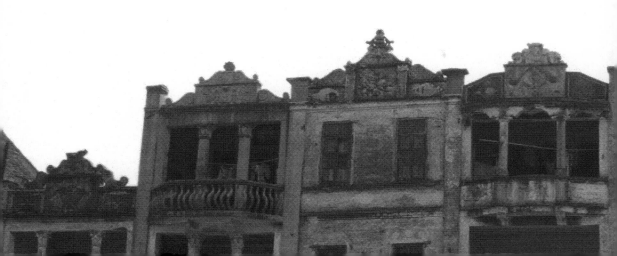

市，風情萬種如畫。這裡居住著很多梅姓人家，
是廣東梅氏的主要聚居地。從一八八五年開始，
端芬不斷有梅姓人背井離鄉，到海外謀生。據
說，今日端芬的梅氏族人，在美國有一萬多，加
上僑居加拿大、南美洲、澳洲、非洲等三十多個
國家和地區的梅氏族裔，總人數約在三萬人以
上。

端芬鎮有一個著名的「梅家大院」，是一九三一
年以當地梅姓華僑為主，合丘、曹、江等十餘姓
華僑、僑屬之力，共同修建而成的。

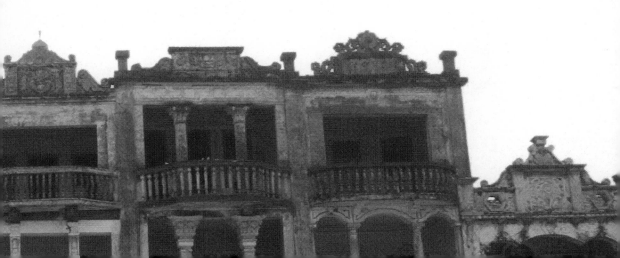

梅家大院占地五萬多平方米，由一百〇八幢二至
三層的騎樓組成，圍繞著一個很大的廣場，以前
叫「汀江圩」，是一個很興旺的圩集，圩內有經
營油、鹽、醬、醋、米、糖果、煙酒、五金、山
貨、華洋雜貨、理髮、車衣、中西藥店、金銀首
飾等等的店鋪，還有大大小小的茶樓、飯店、銀
號，相當的繁華熱鬧。如今在梅家大院老騎樓
上，「榮興堂」、「德信號」、「廣昌」等店號
名稱，仍模糊可見。每逢圩日，村民們挑著各種
各樣的農副產品，從四面八方聚攏過來，賣瓜菜
的、賣木柴的、賣禽畜的、賣日用品的、閹豬閹
雞的，摩肩接踵，擠滿廣場和騎樓下，交易之
聲，不絕於耳。住在樓上的人家，憑窗而望，儼
然在觀賞一幅嶺南的清明上河圖。

梅家大院的騎樓風格各異，裝飾極盡華麗。不
過，有一個奇特的現像是，這裡的騎樓從外立面
上看，都是非常西式的，科林斯式柱、愛奧尼式
柱、羅馬式券拱、巴洛克式山花，無所不有，但

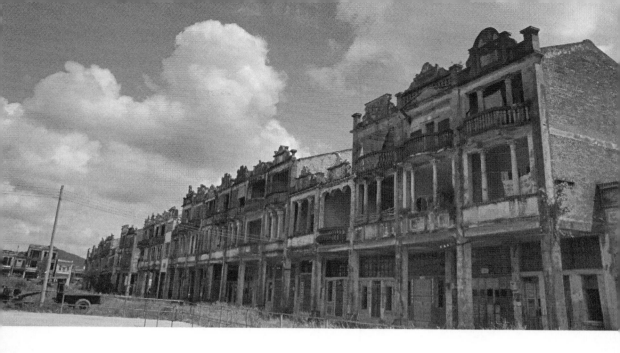

從後面看，卻大多保留了中國傳統的硬山頂和磚牆瓦面，兩者的對比是如此強烈，以致讓人覺得豪華的西式立面好像是直接黏在傳統的中式建築上一樣，相當的有趣味。

在經歷七十多年的風風雨雨之後，當年「中西混搭」的不和諧已經變成它的特色了，當年的新式建築也已變成了老建築。梅家大院的騎樓群，還能保持得如此完好，簡直是一個奇蹟。據説電影《臨時大總統》曾在這裡拍過外景，廣東電視台、香港亞洲電視台、西班牙國家電視台也在這裡拍過反映僑鄉的電視片。

Quite a few Arcade Buildings in Dongguang belong to the Gothic style featuring a striking sense of lines, and exquisite arcade decoration as complete as the other ones elsewhere.

是誰在雕刻時光
——東莞騎樓

東莞的騎樓，不少是仿哥特式的，線條感十分強烈，凡在別處見到的騎樓裝飾，這裡一應俱全，而且做得很精細、很講究。

東莞今天給人們的印象，似乎是一個以「三來一補」著名的城市，遍地都是現代化工廠和五星級酒店，然而，早在宋、元時期，東莞人製造的莞香，已經遠銷蘇杭，甚至通過香港銷往海外，早就天下聞名了。東莞不僅莞香出名，莞席、莞鹽和煙花爆竹也很出名。當我們翻開東莞的地方史志，看著一個個已經消失的街名，頓時覺得好像回到了從前，回到那個鄉土的年代，濃濃的市井氣息，混合著泥土的芬芳，在字裡行間氤氳開來：豬仔圩、賣飯街、果巷、葵衣街、床街、爐街、元寶街、釘屐街、紙紮街、賣麻街、豆豉街、芽菜巷、油巷⋯⋯

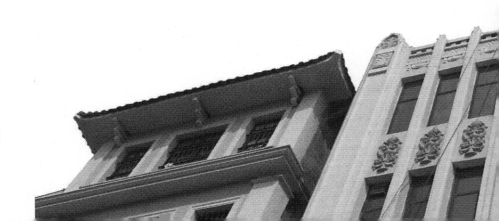

這些名字雖然土得掉渣，不過好在簡單明瞭，一
看就知道「主營業務」是什麼。豬仔圩就是買賣
豬仔的；打錫街就是打錫器的；豆豉街就是醃豆
豉的；芽菜巷就是孵豆芽的。往日熱鬧的街市景
象，通過這些街名，很容易地浮現在我們的想像
空間，從而找到東莞人的生活痕跡。

一九二〇年代末，廣州正開展熱火朝天的城市改
造運動，當時擔任廣州市長的劉紀文是東莞人，
對騎樓情有獨鍾，當然義不容辭地把廣州的經驗
推廣到家鄉。於是，從一九三一年開始，東莞也
步入了全面開花的「騎樓時代」，處處都在拆街
巷、闢馬路、建騎樓了。

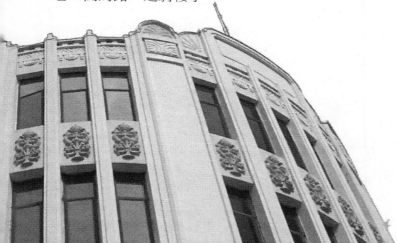

迎恩街原是西門（迎恩門）內的一條街，與打錫街、驛前街合併為振華路，成為莞城最繁華的商業旺地之一；賣麻街以前是專賣黃麻的，拓建為大西路；豬仔圩和紙紮街的一段合併為維新路；教場大街是明代軍隊操練的地方，拓建為中山路；元寶街、茱萸街、豆豉街合併為和平路；杉排街、下市街合併為威遠路；遇賢街、鐵鑊街合併為中興路。

石龍騎樓街

一九三二年，莞城受到罕見的特大洪水襲擊，南門、東門一帶，盡成茫茫澤國，波浪翻滾，魚龍欲出，民房成片倒塌。但奇怪的是，迎恩門一帶卻安然無恙，城外十二坊商業旺區，亦河清水晏，雞犬不驚。洪水災害雖然慘烈，卻無形中加快了舊城改造的步伐，幾年間，振華、大西、維新、中山、和平、威遠、中興七條新馬路，便全部建成嶄新的騎樓街了。在莞城的帶領下，其他鎮也陸續出現了一些騎樓街，像石龍的中山路，就是參照廣州上下九的風格建造的。

東莞的騎樓，不少是仿哥特式的，線條感十分強烈；樓下是一家家小商鋪，樓上有飄出的陽台，也有嵌入式陽台，仿希臘式的柱子，一排排的滿洲窗，羅馬式的三角山牆，巴洛克式的捲曲漩渦紋，繁複精美的山花，寶瓶欄杆的女兒牆，等等，凡在別處見到的騎樓裝飾，這裡也都一應俱全，而且做得很精細、很講究。

然而，歲月畢竟是無情的。今日城市的生活模式、商業模式，與七八十年前相比，已有天淵之別。要騎樓適應現代都市的變化是很難的，它們原本的功能，大部分已經喪失，最後剩下的，只有懷舊的功能。騎樓不得不面臨著兩種選擇：要麼變為旅遊景點，要麼被拆掉。據石龍當地政府表示，對有一百年以上歷史的騎樓建築，將無條件保留；對五十年以上的，有選擇地保留；五十年以下的，以十年一個時代的標準，精心挑選有代表性的保留。

這樣篩選下來，能有多少被列入保留範圍內？也許不會太多了。但從意義上說，無論保護的規模有多大，這都是值得稱頌的善舉。它使得城市的人文脈絡在疾速的現代化過程中，至少有一個讓人喘息的過渡期，一個心理上的緩衝期，不至出現突然的斷裂。其實大家都明白，這種磚木結構的老房子，經過了近百年風霜雨露的侵蝕，再怎麼保護，也終有完全消失的一天。我們所能做

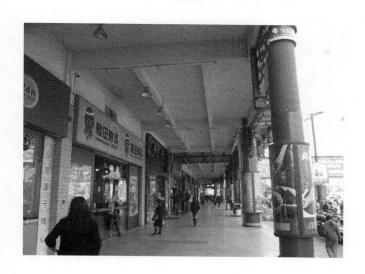

的，只是儘可能地把歷史的記憶延長一點，再延
長一點。

站在振華街頭，望著遠處玻璃幕牆的高樓大廈，
一幢一幢拔地而起，周圍還有更多聳入雲端的吊
臂，正在忙碌施工。那些隆隆的人聲與車聲，遠
遠近近，喧騰不息，把古老的騎樓街烘托得更加
冷清、寂寞。淡淡的雲彩在天空流動，投下忽明
忽暗的光影，透著謎一般的美感。

此時此刻，我們不禁要感謝上天，把這樣美麗的
謎留給我們去思考。

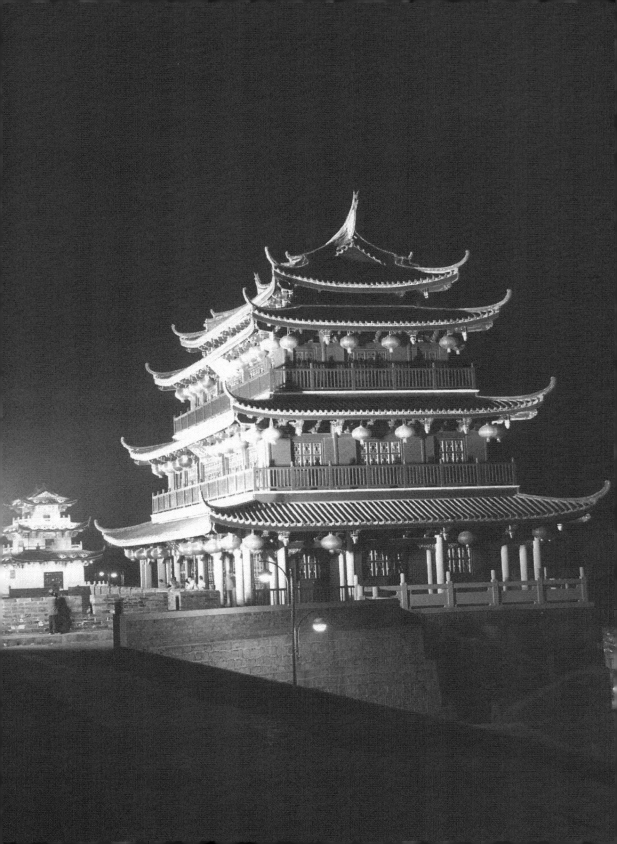

The more westernized Arcade Building street can be seen in Chaozhou and Shantou, however, they were modified slightly by the Chinese in Lingnan region to maintain their traditional concept of space, environment and their pursuit of life.

潮汕地區的「五腳砌」

潮汕的騎樓街，形式上很西化，但骨子裡還是中國的、嶺南的。人們的空間觀念、環境觀念和生活心態，依然保持著傳統。

一九三〇年代的汕頭騎樓

潮汕，位於廣東與福建交界的沿海處，三面環山，一面向水。潮人自嘲為「省尾國腳」，其實是一片「海濱鄒魯」的人文福地。當我們要盤點一個地區的人文因素時，除了禮制、風俗、語言、藝術等等之外，建築也是不可缺席的組成部分。說起潮州的傳統民居，許多人都知道有「下山虎」、「四點金」等，瞭解再深入一點的，或者還可以細數出「百鳳朝陽」、「三壁連」、「駟馬拖車」這些不同的形式。

很少聽人説起潮汕的騎樓。

然而，在潮汕地區，同樣有著許多曾經美輪美奐
的騎樓建築，雖然它們沒有潮州「南門十大巷」
那些朱漆斑駁的大門、流光溢彩的瓦當、紅紅綠
綠的壁畫那麼輝煌，但店鋪鱗次而列，百貨雜
陳，人流熙來攘往，卻另有一種很平民化的親和
力，讓我們不自覺地想走近它，品味它。

在這裡，騎樓叫做「企樓」（也許就是騎樓的讀
音而已），或者叫「五腳砌」。這個字面上讓人
摸不著頭腦的詞，據說是源自馬來語
kaki lima。lima是數詞「五」，kaki是
「英尺」。因為當時英國殖民當局規
定，新加坡、馬來西亞城鎮臨街騎樓
下面的人行道，寬度為五英尺（1.5
米）。後來潮汕人借用了馬來語的叫

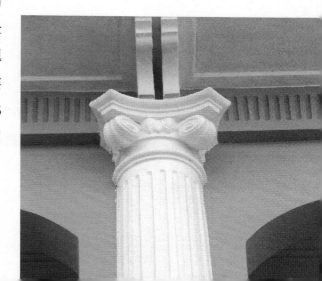

法，把lima義譯為「五」，把kaki音譯為「腳砌」。

於是，很多人把這當成騎樓源自東南亞的證據，但歷史資料卻告訴我們，福建漳州的騎樓是廣東人帶去的。一九一九年護法戰爭期間，一支廣東軍隊開赴福建，在閩南開闢了一個擁有二十六個縣的護法區，史稱「援閩之役」。一九一九年春至一九二〇年秋，這批廣東人以高漲的熱情，在閩南推行社會改革運動，整理教育，改良幣制，修築公路，整頓市容，為閩南護法區贏得了「模範小中國」的美譽。漳州騎樓就是那個時候，由這些廣東人建起來的，後來才傳到泉州、廈門等城市。

這支援閩粵軍以潮汕人為骨幹，潮汕地區是他們重要的根據地，所以不排除潮汕的騎樓，也是由他們開的先河。在潮汕地區叫「五腳砌」，在福建用閩南話叫「五腳基」，在新加坡有華人把騎

樓叫做「五腳巷」。腳砌、腳基、腳巷，這些讀音迥異的詞，難道都是源自馬來語？還是魯魚亥豕之誤？這留給語言學家去考證吧。對於生活在騎樓的人們來說，「五腳砌」就是他們門前的人行道，至於它是舶來詞彙，還是出口轉內銷的，都不重要，重要的是他們留在那裡的綿長記憶。

汕頭市的城市改造運動，幾乎與廣州同步。一九二〇年成立市政廳，一九二一年頒佈《汕頭市暫行條例》，開始籌備城市改造，定下了拓寬馬路，沿街房屋退縮，改建為騎樓的方針。一九二六年，建築師林克明擔任汕頭市政府工務科科長，負責城市改造工程。他在《汕頭市中山公園設計說明書》中有一段話，反映了那個年代從海外學成歸來的建築師們的追求：「年內國內風勢所趨，物質建設，崇尚歐美，而由於營建設園林，不敢脫其窠臼，不知我中華民國固有數千年傳來之文明結晶，其奧妙奇特處，有非今日西式之所能企及者，吾儕處於時代，焉可不發揚光大之。」

安平路、至平路等騎樓街，都是這一時期的產物，形式上很西化，但骨子裡還是中國的、嶺南的。人們的空間觀念、環境觀念和生活心態，都沒有發生本質的改變，依然保持著傳統，價值觀也是傳統的，沒有因為門口多了幾根愛奧尼式柱子，便忘記了自己的老祖宗。

有些沒被列入騎樓街的街道，紛紛向政府要求建騎樓街，因為他們發現改建騎樓以後，房屋雖然退縮了，但生意卻反而比以前更好。一九二七年，汕頭新興街的商戶集體提出興建騎樓街的申請，他們的理由是：一、街道人煙稠密，戶口繁多，擴建馬路，損失過巨，希望縮小拆築，興建騎樓增加使用面積；二、路經辟廣，四無遮蔽，烈日暴雨，交相迫人，希望在六十尺（18米多）道路內兩側步道上，各建十尺（3米多）騎樓，以安居室，而蔭路人。對政府來說，騎樓能夠大大節省建設成本，因為騎樓下的人行通道，由業主負責鋪設，政府不必在建築物外再另建人行道。

於是，在政府與民間的共同推動下，騎樓被捧上了舞台的主角位置，紅透了半邊天。汕頭市的「小公園」，曾經是汕頭百業興旺、商貿繁榮的見證者。小公園有一座中山紀念亭，是地標性的建築物，從這個中心點呈放射狀向外延伸的，是著名的「四永一昇平」（永興街、永泰街、永和街、永安街、昇平路）。這裡保留著最多的「五腳砌」建築，以致於人們乾脆就把這一帶叫做「五腳砌」。

潮汕人有句俗話，形容那些生活貧困潦倒的人：「所企五腳砌，所吸菸仔蒂。」意思是整天站在騎樓底，撿別人丟棄的煙蒂吸。可見「五腳砌」是一個平民區的象徵，臨街的一樓大多用作商鋪，賣山草藥的，賣竹器藤具的，賣甘草橄欖的，賣鍋碗瓢勺的，五花八門，應有盡有。逢年過節，家家戶戶做酥餃、酵粿、甜姜薯、鴨母捻、蚝烙、糕果，「五腳砌」的長廊裡，便瀰漫著誘人的香氣，令過往行人也不期然地加快了歸家的腳步。

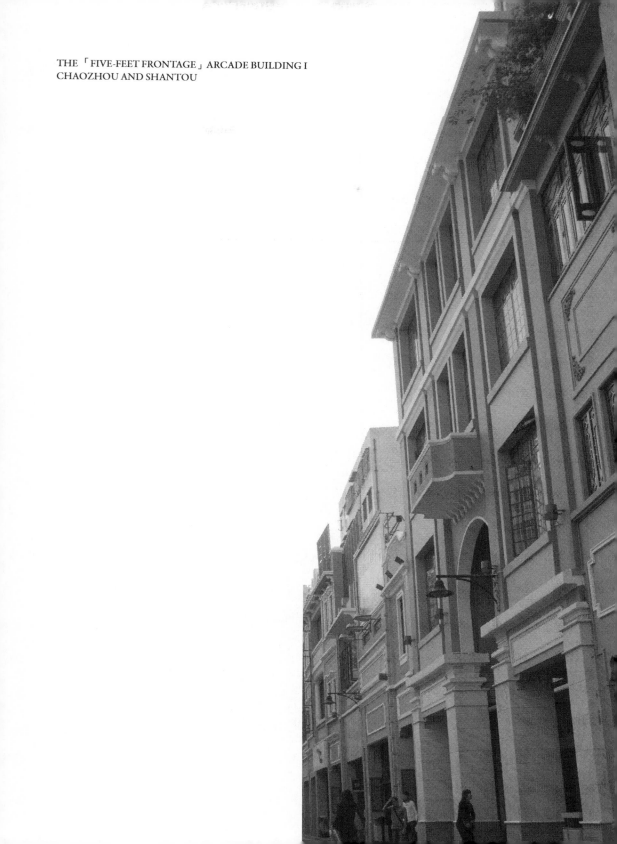

THE 「FIVE-FEET FRONTAGE」ARCADE BUILDING I
CHAOZHOU AND SHANTOU

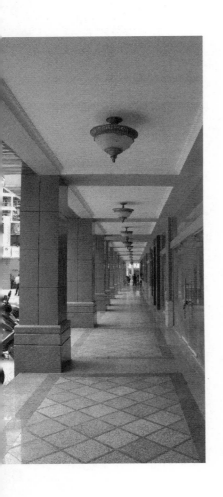

一位在汕頭生活過的人，用充滿感情的筆觸，留下了這麼一段回憶文字：「汕頭是百載商埠，凡是臨馬路的底層，基本闢作商鋪。商家的貨物擺設在店裡，「五腳砌」是人行道。夏季多雨，居民上街碰到風雨時，趕緊跑到「五腳砌」避雨，有些熱情的商家，端出萬金油之類的防暑藥品讓路人敷抹。「五腳砌」還是孩子們的樂園，他們課餘到這裡聚集，玩遊戲、侃大話、看連環圖……有的還搬來小桌子，藉著商鋪裡的燈光寫作業。商家們不慍不惱，只是不時提醒孩子們不要玩過頭，碰碎了玻璃貨台或妨礙路人的過往。夜晚，「五腳砌」是進城積肥的農民或流浪漢的宿營地。有些善良的商家，知道門口來了漂泊者，特地開門送飯送茶水。」

就好像聽一位長者在娓娓地講著久遠的陳年舊事，不經意間，總有一些情節，似曾相識，令我們心頭一熱，內心最柔軟、最隱秘的地方，被電流觸動了一樣。其實天底下老百姓的生活心態，

都是差不多的，孩子們的遊戲，大人們的話題，
老婆孩子熱炕頭的天倫之樂，朋友間的互相祝
福，每天為生計的勞碌奔波，從南到北，從古到
今，都是一脈相通的。

當我們走過廣州、走過江門、走過潮汕、走過沒
有盡頭的騎樓，重溫這些既熟悉，又遙遠的生活
場景，點點滴滴，喚起的都是鄉愁，令我們有不
知今夕何夕的感覺。這時我們才驀然發覺，曾經
年輕的心境，如今就像這些飽經歲月銷蝕的「五
腳砌」一樣，無論感動、喜悅、惆悵、憂愁，都
已寫滿了滄桑。

The Arcade Buildings of different historical periods may reflect the economic relations, cultural concept and technological level of the respective times, with certain spiritual values.

閱讀騎樓，
閱讀歷史

騎樓在不同時代的際遇，折射出那個歷史時期的經濟關係、文化觀念與技術水平，其精神生命的價值，亦在於此。

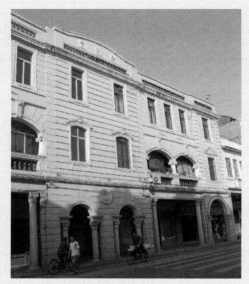

廣州同福路的騎樓

嶺南騎樓，起源於先秦時期的干欄建築。隨著南遷的中原人愈來愈多，在嶺南漸漸形成廣府、潮汕和客家三大民系，也形成了各具特色的民居，如開平碉樓，如西關大屋，如客家圍龍屋，如駟馬拖車，還有——如嶺南騎樓。

今天仍能見到這三大民系的傳統民居，多半是清末民初留下來的，再往上溯，已杳不可得了。嶺南騎樓大部分建於二十世紀二三十年代，歷史雖然不算很長，稱不上文物建築，但它是城市生態的一部分，是城市肌理的一部分，記錄著城市成

長的過程，生動地折射出一個時代的人文風貌。
不僅僅是具有文物價值的建築才寶貴，許多不同
時期留下的普通建築，也十分寶貴。沒有了這些
老建築，城市生態的多樣性也就不復存在了。

騎樓這種建築樣式，勃興於一九三〇年代，式微
於一九四〇年代，一九五〇年代以後，已很少有
新的騎樓誕生了。審視這段不長的歷史，我們不

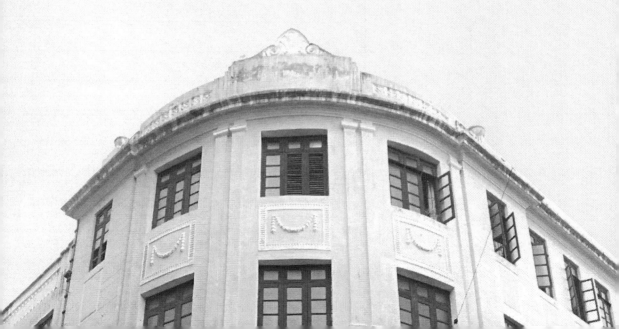

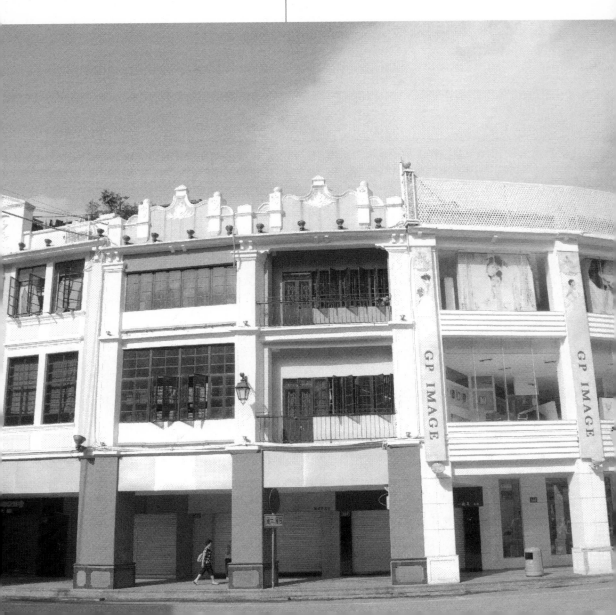

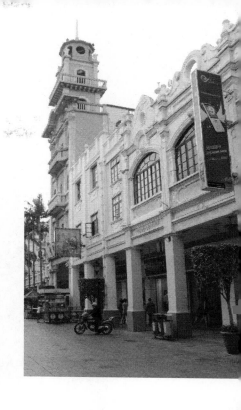

禁為之驚嘆，一種建築樣式，可以在如此短的時間內，形成鋪天蓋地的浪潮，席捲嶺南大部分地區，甚至波及福建、臺灣、上海、天津等地，然後又戛然止步，急驟退潮，究竟是受怎樣的一種大眾心理所驅使？

一九九〇年代，大部分老騎樓都已年久失修，風光不再，眼看著要謝幕退場了。但到了二十世紀末，由於懷舊風的興起，傳統文化、傳統建築、中國情調、嶺南特色這些話題，重新引起人們的熱情關注，保護文化遺產的呼聲，響徹雲霄。不僅老騎樓重獲青睞，一些模仿騎樓的新建築，也紛紛出現，如廣州中山五路的五月花商業廣場、中山四路的嶺南復建商廈、玉

145

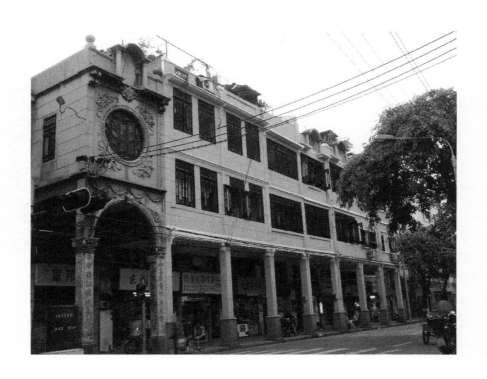

鳴軒藝博城等等，反映了新一代建築師在探索現代與傳統結合上的不懈努力。

從這個意義上說，騎樓在不同時代的不同際遇，折射出那個歷史時期的經濟關係、文化觀念與技術水平，其精神生命的價值，亦在於此。我們至今仍能沐浴於先人的文化恩澤之中，是我們的福分，而我們亦須細心守護這文化。

有人說：「建築是凝固的音樂。」騎樓正是這種
有強烈音樂感的建築，不過它從來不是凝固的，
沿街眺望，騎樓的立面，玲瓏浮凸，渾然天成，
樓隨路轉，步隨景移，無間無斷，宛如一系列流
暢的音階，奏出美妙動聽的旋律。

嶺南文庫 A0702A03

嶺南文化十大名片：騎樓

主　　編　林　雄
編　　著　葉曙明
版權策畫　李　鋒

發 行 人　陳滿銘
總 經 理　梁錦興
總 編 輯　陳滿銘
副總編輯　張晏瑞

出　　版　昌明文化有限公司
桃園市龜山區中原街 32 號
電話 (02)23216565
印　　刷　百通科技股份有限公司
發　　行　萬卷樓圖書股份有限公司
臺北市羅斯福路二段 41 號 6 樓之 3
電話 (02)23216565
傳真 (02)23218698
電郵 SERVICE@WANJUAN.COM.TW
大陸經銷　廈門外圖臺灣書店有限公司
電郵 JKB188@188.COM

ISBN 978-986-496-211-2

2019 年 7 月初版二刷
2018 年 1 月初版一刷
定價：新臺幣 220 元

如何購買本書：

1. 轉帳購書，請透過以下帳戶
 合作金庫銀行　古亭分行
 戶名：萬卷樓圖書股份有限公司
 帳號：0877717092596

2. 網路購書，請透過萬卷樓網站
 網址 WWW.WANJUAN.COM.TW

大量購書，請直接聯繫我們，將有專人為您
服務。客服：(02)23216565 分機 610

如有缺頁、破損或裝訂錯誤，請寄回更換

國家圖書館出版品預行編目資料

嶺南文化十大名片 ：騎樓 / 林雄主編.-- 初
版.-- 桃園市 ：昌明文化出版 ；臺北市 ：萬
卷樓發行, 2018.01
　面 ；　公分
ISBN 978-986-496-211-2(平裝)
1.都市建築　2.建築藝術　3.廣東省
922.933　　　　　　　　　　107001994

本著作物經廈門墨客知識產權代理有限公司代理，由廣東教育出版社有限公司授權萬
卷樓圖書股份有限公司出版、發行中文繁體字版版權。
本書為金門大學產學合作成果。　　　　　　校對：陳裕萱／華語文學系二年級